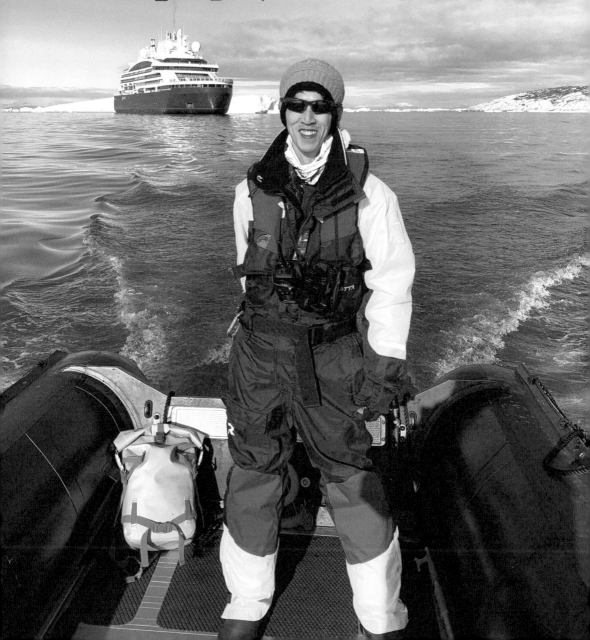

跟著我上郵輪工作

邊工作邊旅遊 不再只是夢想

南北極探險達人
吳哲宇

PART 1
遠航之夢：
貨櫃船的生活與冒險回憶

十歲時與家人搭乘郵輪旅遊，當船副將大手放在我的肩膀上，鼓勵我長大後也來郵輪工作，在那一瞬間我就立志將來要把工作與航海結合一起，心中擁抱著環遊世界的夢想。

PART 2

船上工作攻略：
掌握應徵郵輪的祕訣

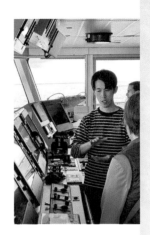

在郵輪上工作總會出現變遷。回顧我的郵輪工作歷程，每次合約都意味著轉換不同的崗位。一開始，我在安全部門擔任助理，然而，下個合約時，我的工作卻轉到了駕駛艙當駕駛班，無論崗位如何轉換，我始終秉持著學習的態度，不斷吸收新知識，不斷成長。

PART 3

遊輪工作的美好——
自由、冒險與國際交流的魅力

在這個富有想像力的郵輪工作中，探索一種不尋常的生活方式，一種讓你從傳統生活循環中解脫出來的方式。這是一段充滿冒險和機會的旅程，賺外幣也認識新的朋友，在不同國家港口留下你的足跡。

PART 4

郵輪工作做什麼：
工作守則、各部門介紹

在郵輪上每週工作 70-85 個小時，沒有週休二日，合約通常在 4-6 個月不等。這麼累，為何我還願意繼續做下去？因為從貨輪到郵輪，越挫越勇，我喜歡挑戰從熟悉領域踏進另一片嶄新世界的轉變與探索。這段旅程不僅僅是工作，我覺得更是探索新奇的人生。

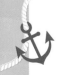

PART 5 一起探險吧！
── 探險隊員做什麼？

2017 年，我加入了萬洋探險隊，這家公司當時租了兩條俄羅斯科研船作為客船，帶客人到南北極，我的航海探險夢終於達成了！

搭遊輪，盡享旅遊的樂趣

　　欣聞臺灣海洋大學學弟，也是國際遊輪知名探險隊員吳哲宇（Daniel Wu）要出書，請我提序，欣喜不已。我和家人都是遊輪旅遊愛好者，已完成阿拉斯加、南極、日本等遊輪行程，2024年還計劃去北極。搭乘遊輪旅遊，將行李交給船上後，直到下船都可以輕輕鬆鬆，盡享旅遊的樂趣。當今醫療發達，有錢有閒之下，全球搭遊輪旅遊的人口快速成長。2023疫後元年已超過2019年疫情前的三千萬人次，每年還繼續以超過30%的速率增加。即便如此，搭遊輪旅遊的人口比率只佔全球旅遊人口約2%，因此成長空間還很大。

　　哲宇是臺灣遊輪產業發展協會的講師，幫忙培訓有興趣上遊輪工作的年輕朋友。2023年3月，我去日本搭的探索型遊輪，他是該輪船的探索隊員之一，我們有不少互動機會。臺灣是亞洲第二大遊輪市場，僅次於中國大陸。遊輪產業規模非常龐大，我們民間和政府一起卯足勁推動。哲宇有海洋大學商船系專業背景，累積了豐富的遊輪服務經驗，由他來寫這本書，是最適當不過了。

國人所擁有貨輪噸位在世界排名第十二位，應該超乎很多人想像。貨輪方面，臺灣具有重要地位，不論散裝輪或和貨櫃輪，我們有不少舉足輕重的船公司。因此臺灣雖是一個小島，卻是一個海運大國，對八〇年代臺灣對外貿易發展具有重要貢獻。但遊輪方面則相差很大，既沒有本土的國際遊輪公司，遊輪補給也沒有具實力的專業公司，空有優質農漁產品。年輕人想上船工作，也因臺灣並非聯合國會員，困難重重。

　　哲宇在貨船服務一段時間後，轉而服務遊輪公司。雖然同樣在船上工作，但兩者性質差異甚大。本人從事貨運工作超過 40 年，推動遊輪產業發展僅 4 年多，深感臺灣在貨運之外，應該發展遊輪，這是一個很有趣又賺錢的產業。遊輪產業規模甚大，全球近 1700 億美元產值，還在繼續蓬勃發展，主要的遊輪公司都賺大錢。貨輪的營運則上上下下，營運不穩定，相當辛苦。

　　雖然產官學部門有志一同，攜手發展遊輪產業，但成效有還不明顯。原因之一是理論的論述還不足。推動了好幾年，還停留在數人頭的迷思。2023 年 9 月協會前理事長耿揚名先生發表「國際遊輪菁英管理實務」，從經營面探討，甚具參考價值。現吳哲宇出版《跟著我上郵輪工作》，是從船上服務角度介紹遊輪工作。兩者均是現身說法，從不同面向探討遊輪，給有興趣或想上遊輪工作的朋友提供可貴的參考指引，本人給予高度肯定。

藉由吳哲宇的現身說法，期盼提高大家對遊輪產業的興趣與認識，讓臺灣遊輪產業發展走上正確的道路，有朝一日，出現本土的遊輪公司。

　　故本人樂為之序，並強烈推薦給讀者們。

<div align="right">

曾俊鵬 謹序
崴航集團董事長
臺灣遊輪產業發展協會理事長
國立臺灣海洋大學講座教授

</div>

世界之大，永遠探索不完

世界是一本書，不旅行的人只讀了一頁。（The world is a book and those who do not travel read only one page.）

——西方哲學家聖奧古斯丁（St.Augustine）

《道德經》：「千里之行，始於足下。」老子的這句勵志名言我一直奉為圭臬，一步一腳地印朝著目標去努力。至今，我已去南極、北極 60 次，還會繼續去，每次去都會被大自然的美景所驚艷，看動物們為生存奮鬥而體會到自己的渺小與對生命的感悟。同時，探險船會邀請世界各國的專家學者來演講，在將他們的演講翻譯成中文的過程中，我學習到他們畢生的專業精華，每次的聆聽與翻譯也都是我受益匪淺的心靈饗宴。

2023 年夏天，我完成了北極點航線（The Geographic North Pole）與西北航道（Northwest Passage）的上船工作目標。這個地球最北端的口袋名單是我進入這行之初就想完成的，不過還好沒馬上完成，等到現在才能搭到新造好的五星船，來到這，腳底踩的是 1.6 米浮冰（科學家量的。海冰底下的水深 4000 公尺），不少人繞著頂點轉圈圈，試著讓自己變年輕？因為每倒著走一圈，等於撥慢一天的時間。

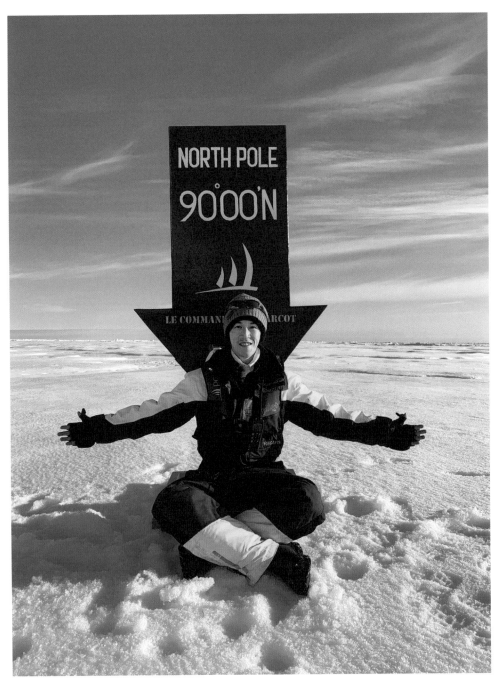

• 在北極點的海冰上與北緯90°標示拍照。但其實因為北極冰洋都是海，海冰會一直飄流，所以無法讓標示牌一直固定在北緯90°。

- 1_潛艇裡自拍。2_從船邊放潛艇過程。3_準備用橡皮艇將客人從船邊載來登潛艇的前置作業。4_破冰船一路破冰到北極點,讓整條船都卡在浮冰上,此浮冰厚度約2-3米。

• 潛艇駕駛正在跟水面上的安全艇做安全通訊，確認所有的潛艇儀器都正常工作後，才正式往下潛。

　　地球最北沒什麼不同感覺，可能心裡覺得離人類最近的居住地極遠，煩惱能輕易拋在腦後，很舒暢吧！我緬懷著羅伯特・皮爾里，他說：「我這一生要做的事已經做完了。這件事從我一開始計劃去做，我就相信自己能完成它，然後我就去做了，並且成功了。我盡所有的能力，到達了北極點。」

　　世界之大，永遠探索不完。

　　我的下一個目標是：透過新型的探險船配備直升機與潛水艇，帶旅客一起上天下海，從空中鳥瞰地球與探索迷人的海底世界。

• 左_許多搭郵輪的旅客最怕天天吃好料會發胖，所以健身房特別重要。右_除了健身房，還可在外甲板上健走。運動完就躺在戶外甲板休息，欣賞海景。

星鏈讓邊工作邊旅行不再只是夢想

　　隨著新郵輪不斷下水啟航，未來的五年裡，即將迎來一個令人興奮且充滿創意的工作新趨勢，過去幾年因為新冠疫情，我們漸漸習慣了透過網路與視訊工作，讓我們的辦公地點有了更多彈性和自由，但這還不是全部，隨著越來越先進的網路系統，以往在郵輪上常遭遇的網路不穩定問題得到了顯著改善，像是知名企業家馬斯克的星鏈（Starlink），透過低軌道衛星群提供高速網路覆蓋全球各地，其服務基礎上可實現高達十倍或更快的下載速度，並具有全面覆蓋的增強型媒體功能，不論在多偏僻、多遙遠的地方，例如南極洲、斯瓦爾巴群島，甚至連地球最北端的北極點，都能夠收到穩定的通訊信號。這種高速網際網路的服務，將可以為我們的遠端工作（remote work）模式帶來更大改變，例如商務人士在郵輪上就能透過網路順暢且快速的完成工作。

現在已有許多知名的郵輪公司開始運用星鏈網路服務，為未來的出差工作提供了更多更新的選擇。對於國際企業主管、許多部落客或自由工作者（Freelancer）來說，郵輪不僅是旅行的一種方式，更是一個移動的辦公室；他們能在郵輪上舉行會議、與客戶溝通，同時旅遊欣賞壯麗的海洋風景。我曾有幸與一位澳洲企業的主管相遇，他的工作就是穿梭於世界各地的公司進行勘查。在他需要出差的時候，他的祕書總會替他安排合適的郵輪航線，偶爾能找到換季郵輪（Reposition Cruise），讓他能輕鬆的在世界各地移動並工作。相較於商務機票，郵輪的交通費用更經濟實惠，這使得公司能減少許多差旅費用，同時也讓員工兼顧工作與愉悅的旅程。

想像一下，五年後我們可能不再需要坐飛機出差，而是在全球各地的郵輪上透過網路視訊來完成工作。這種全球化的交流經驗會為我們帶來更豐富的文化體驗和視野，讓我們更加熱愛工作與生活。

▶ 換季郵輪：移航航程的優勢

換季郵輪又稱「移航郵輪」，是郵輪公司為了調度船隻並轉移到可盈利地區，而設計的單程航線，主要原因是郵輪公司需要將郵輪移轉到有更好商機的地區，例如從歐洲轉移到加勒比海的溫暖區域，或是從紐澳地區遷至東南亞等地。

這種獨特的航程，因為航行時間較長，價格便宜，上下船的港口不同，且搭載人數相對較少，就成為想體驗特別郵輪旅遊的人的好選擇。

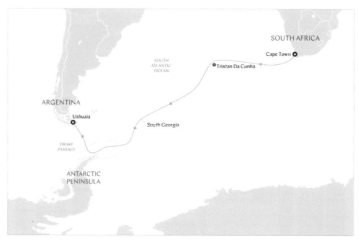

• 探險行程常聽到的Cape to Cape路線，海角到海角（如上圖合恩角到好望角），在接近合恩角的烏斯懷亞港上船，航行到離非洲好望角較近的開普敦下船。

Dates 出發及抵達日期	Ship 船名	Duration 航行天數	Guests 房間容納人數	Price from 價格起 / 每人
21/11/23 \| 11/12/23	戴安娜號 SH Diana	20 Nights	2 Guest	EUR €16,013 PER PERSON

　　選擇郵輪行程時，除了看總共航行天數外，也要瞭解實際能靠港或船停下來後搭接駁船下地活動的天數。以天鵝探險船公司為例：上面表格的航次，平均每人每晚約 800 歐元（以 5 年新船的五星探險船的價格相對便宜，通常每晚要價 1000-1500 歐元），21 天的航程扣掉上船日和下船日，還有 19 天，但在官網上顯示只有 7 天可以下地活動，也就表示其他 12 天是在海上航行！大多會選長航程的客人是常常搭遊輪，喜歡慢步調、安靜（長航程的人較少），沒有小孩，準備幾本書來船上閱讀，非常 Chilled！

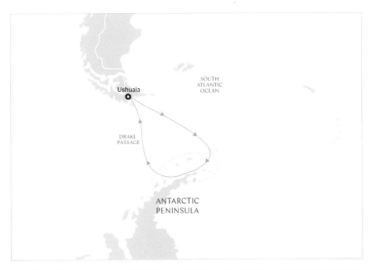

• 經典南極半島航線：烏斯懷雅→南極半島→烏斯懷亞，是最多船隻走的南極路線。

Dates 出發及抵達日期	Ship 船名	Duration 航行天數	Guests 房間容納人數	Price from 價格起 / 每人
12/12/23 \| 22/12/23	SH Vega	10 Nights	2 Guest	EUR €13,242 PER PERSON

　　如果我是客人也會選擇搭這類型的船，為什麼呢？第一：大多數人沒時間請長假，就像我休假回台灣時，喜歡選平日出去走走，週末宅在家。第二：喜歡在短時間密集的旅遊的人還是佔大多數，所以乘客和員工比常常達1：2，甚至更多1：3，服務更細膩，一個航次一位乘客平均有2-3位員工服務你！旅者們在這航次還可一次造訪南非、全世界最偏遠而有人居住的離島──崔斯坦達庫尼亞島、南極動物天堂「南喬治亞島」，以及南極半島和阿根廷最南端城市烏斯懷亞。

同家公司，以經典南極半島 11 天的行程為例（烏斯懷雅→南極半島→烏斯懷亞），平均每人每晚約 1300 歐元，扣除上船及下船兩天，再扣掉來回在德瑞克海峽共 4 天，剩下有 5 天登島或橡皮艇巡遊的活動時間，每晚價格比前面的長航程貴了 500 歐元。

數位科技應用

　　2023 年 2 月，我飛到新加坡搭乘皇家加勒比的海洋光譜號郵輪，令我驚喜的是，現在大多數的郵輪都已經推出自己船公司的 APP。在上船前，我下載了這個 APP，一登上郵輪，連上郵輪的 Wifi，就能使用許多非常方便的功能：

A. **查詢每天船上的節目表**，包括表演秀的時間和娛樂設施的開放時間。

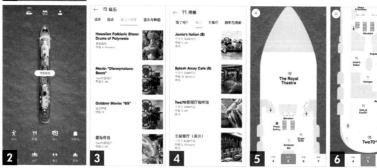

1_皇家加勒比的App，介紹如何使用船上的各項服務與設施。2_App首頁總覽功能，可查詢每天船上的節目表，以及瀏覽行程與下船、回船的時間等。3、4_還可用App看秀和預訂餐廳。5、6_五層甲板的船頭地圖（左）、五層甲板的船艉地圖（右），有了行動地圖在船上就不易迷路。

B. **瀏覽行程**，瞭解即將到達的港口以及下船、回船的時間。

C. **使用船上甲板地圖**，現在的郵輪越來越大，長度幾乎都超過 300 公尺，有了行動地圖在船上就不易迷路，能準時參加活動或表演。

D. **顯示郵輪船上的時間**，特別是當船行駛到另一個時區時，容易忘記調整手機和手錶的時間，APP 的時鐘功能就派上用場了。

E. **預訂餐廳**，可節省在現場排隊劃位等候的時間。

　　但要注意，大多數郵輪的船票費用並不包含網路費用，使用 APP 僅限於船上內部的網路。如果是重度的網路使用者、離不開網路社群（FB、IG、line）者，就需要另外購買船上的網路。基本網路費用通常以一個行動裝置按照天數或航次計費，一天價格在 10-15 美金，可以發送訊息、接收郵件、上網、傳送照片，但如果想要在大海上追劇、看 YouTube，一天就得花 25-35 美金才能無限上網了。而這網路跟你買的國際漫遊卡不同，只要船遠離陸地訊號就完全只能靠船上的衛星網路連接。

台灣郵輪旅遊的未來趨勢

台灣郵輪旅遊正呈現積極發展的態勢，主要表現幾個方面：

1. **高雄做為郵輪母港的崛起**：高雄港旅運中心在 2023 年落成，便利的地理位置和良好的設施，吸引越來越多的郵輪公司選擇在高雄港開展郵輪航線。許多知名旅行社也採包船方式，以高雄為母港進行運營，以消費者喜愛的日本、韓國、東南亞為主要的航程。

• 我和地中海郵輪的同事。

2. **更多新船來台灣**：2024 年 1 月至 3 月期間，台灣基隆港將迎來 2019 年下水的地中海榮耀號，這艘總噸位高達 17 萬噸的郵輪計劃航行到沖繩。以往以台灣為母港的郵輪大多船齡都在 20 年以上，這條郵輪算近期在台灣相當新的郵輪。

3. **日韓成為主要航程**：對於台灣旅客而言，距離近的東南亞或東北亞的日、韓，成為較普及的旅遊選擇。郵輪公司也提供多樣化的航程，來迎合遊客對不同地區的旅遊需求，如 2024 年 6 月到 9 月有挪威奮進號從基隆出發到鹿兒島、長崎、大阪、靜岡，也推出長達 6 至 9 天的航程，涵蓋日本和韓國的知名城市，例如韓國的釜山和濟州島。這些長航程讓旅客能更深入體驗兩個國家的風土民情，讓旅遊更豐富。

4. **綠色和可持續發展**：郵輪業對綠色和可持續發展的重視日益增加，為減少對環境的影響，積極採取節能減排措施，並轉向使用環保燃料，例如液化天然（LNG）。這些措施旨在實現 2050 年的零碳排放目標，希望吸引更多遊客選擇環保友好的郵輪旅遊，共同為綠色可持續發展做出貢獻。

5. **高端探險船 × 新深度玩法**：台灣近年來流行的探險船新深度玩法，提供更加特殊且豐富多樣的探險體驗。這類高端探險

▶ **母港**：指的是船出發的港口（乘客登船的港口），通常上下船會在同一個港口，但有時下船會在其他國家的港口。

以下為六星級的「星凝」探險船公司在日本松山的其中之一個行程，全程有
導覽解說員隨同，並以英文講解。

- 客人於中午11:00在船上用餐後，搭乘遊覽車至北雪清酒釀造廠。12:40-14:10參觀釀
 造廠。解說員講日文，隨行翻譯會為客人翻成英文，結束後試喝各式清酒。

- 14:10-15:45 搭乘遊覽車至太鼓學校，體驗太鼓。

- 15:50-17:15搭乘遊覽車造訪宿根木集落。船公司會提前申請，讓貴賓探訪船大工建造
 的歷史民家「清九郎的家」。17:15-17:30搭乘遊覽車返回船邊。

船與傳統的郵輪不同，提供更專業的探險活動和在地文化體驗，不僅僅是觀光與娛樂，通常配有專業的嚮導和自然學家，帶領旅客進行各種探險活動，例如海洋探險、觀察冰川、登山徒步、野生動物觀察等。旅客可近距離觀賞大自然的壯麗景色和獨特生態，並瞭解當地文化和歷史。

到郵輪工作變得更容易了

過去台灣人要到郵輪工作有許多繁瑣的規定，像是健康體檢表，台灣學校在培訓和送學員上郵輪工作，最擔心的就是健康體檢表關卡，因為體檢表的檢查國家必須符合船公司的船籍國，而台灣的邦交國又較少，以及要求船公司必須繳交約 20 萬台幣的保證金給外僱勞工協會，確保船公司不會無故解聘船員或不付薪水，但萬一船員上船後才發現無法適應海上生活，這筆保證金對船公司也是風險。

但現在這些繁瑣的規定已經解除或有方法可解決，上郵輪工作變得更容易了！像是到郵輪工作必備的基本安全訓練和客輪用執照在台灣已有開課，若考量到邦交國少的問題，就可到中國集美大學去受訓，有了中國受訓證書，未來應聘各郵輪公司會方便許多。

過去來台灣的郵輪公司普遍參考台灣的基本薪資來支付薪資，而非按照歐美國家的國際郵輪平均薪資來制定標準，導致薪資水平有 30-50% 以上的落差。現在薪資落差的現象已減少許

1_日本金澤：青木烹飪學校，客人學習日式料理。

2_我與德國旅客一起做日式料理。

3_日本東京：虎之門之丘-森大樓頂樓包場，觀賞太鼓表演，遊客接著體驗太鼓。

4_船公司訂製的清酒木製杯，印上船公司的船型。

5、6_哥倫比亞：恩塞納達德烏特里亞國家自然公園。觀賞傳統聲樂表演。在紅樹林旁划獨木舟。

7_東京夜景。

8_我開橡皮艇載著直立槳板，讓客人體驗直立槳板。

多，有些郵輪公司也會在人事招聘網站上公開薪資。

如果上船工作一陣子後覺得不合適，越來越多船公司的人資主管會協助或提供方向，讓船員轉調到其他部門，主要是希望能留住人才，不用多應聘新人。

2024 年至少有 3 家郵輪公司確定來台灣，包括挪威郵輪、歌詩達郵輪和地中海郵輪，有些甚至以台灣做為母港，將提供大量的中文工作機會。由於新冠疫情關係，許多工作人員已轉到陸地的工作，因此現在正是申請郵輪工作的好時機。如果你在畢業後或想轉職嘗試郵輪工作，這是一個值得認真考慮的機會，大多郵輪公司只要年滿 21 歲即可申請。

每個職業初期都有要經歷的磨練，與其在陸地上磨練，不如嘗試到郵輪上磨練，走上國際郵輪這份行業可以快速展開你的世界觀，像是在船上可以與各國人士互動，體驗不同國家的文化，升遷之路也比在陸地上來得快。

在這本書中，我會帶你深入瞭解郵輪行業的生態，分享我在貨輪、郵輪、探險船上的實際工作經驗和各國船員們的有趣故事，以及海上生活的辛酸與快樂。如果你也像我一樣對海外工作、旅遊探險有興趣，那麼除了打工遊學、打工度假，或許到郵輪工作是另一項選擇，和我一起上郵輪工作吧！

▶ 船上的理髮師

　　這是這位理髮師的第二個郵輪合約，她這個合約從 2023 年 9 月 -2024 年 1 月底，從地中海上船後開始一路航行到南極，她也和船公司商量好下個合約要去東南亞線。她規劃在日本東京下船，在日本玩兩週，再請公司出機票讓她飛回家鄉巴黎。我和她聊天中，感覺她對這份工作滿滿熱情。

她每天工作時間：

- 南極有下地活動時：只有客人回船的時間才需要上班，一天工作約 4-5 小時。
- 在海上航行時：09:00-12:00，14:00-17:30，18:30-20:30，一天工時約 8-9 個小時。

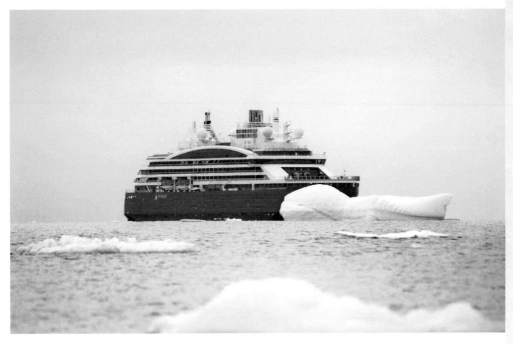

• 破冰船夏古號，動力為天然氣、柴油、電力混合動力。

• **1**_夏古號大多時間在密集冰區走，少有讓我開橡皮艇的機會。**2**_夏古號在夜間破冰，開探照燈看前方是否有較大冰山。**3**_夏古號的高等艙房-大臥室。

我十歲時與家人搭乘郵輪旅遊，在參觀駕駛台時，我認真聽著外國船副的解說，並詢問將來要如何才能來開大郵輪？船副很親切回答我，當船副將他的大手放在我的肩膀上，鼓勵我長大後也來郵輪工作，在那瞬間我就立志未來要將工作與航海結合一起，心中擁抱著環遊世界的夢想。

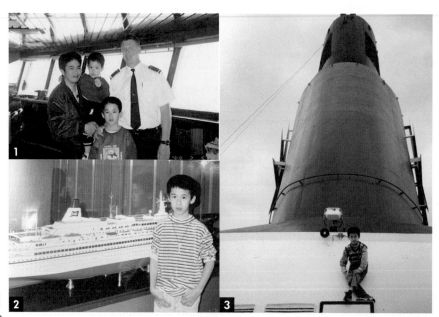

• 1_我和父親、弟弟與船副。2_我與郵輪模型。3_為了和郵輪煙囪合照，我頑皮地爬到高處。

遠航之夢

貨櫃船的生活與冒險回憶

我 十歲時與家人搭乘郵輪旅遊，在參觀駕駛台時，我認真聽著外國船副解說駕駛艙的航海儀器，依稀記得有雷達和如何用手操舵。當時船副還讓我用小手操舵，下了指令給我：「走右舷 5 度後，走左舷 5 度。」我心中還想說怎麼那麼小氣，不讓我轉大一點角度玩玩看。等長大自己真正開船後才知道，在大海上轉 5 度已經是很大了，如果轉到 15 度的話，船會傾斜的很嚴重，客人在桌上的碗盤酒杯可能都會落地。

　　我也詢問船副，將來要如何才能來開大郵輪？船副很親切回答我，當時雖然年紀小，英語還沒學好，但從話語中感覺不難達成。當船副將他的大手放在我的肩膀上，鼓勵我長大後也來郵輪工作，在那一瞬間，我就立志將來要把工作與航海結合一起，心中擁抱著環遊世界的夢想。

　　現在回想起來，我那時真幸運，因為後來我開的地中海郵輪，船長從不讓客人進駕駛艙參觀，如果開放，一艘郵輪乘載 3000 位遊客，很多人都想參觀的話就要分好幾組，駕駛艙嘰嘰喳喳的，船副也很難認真工作。

—— ✧ ——

當船員最快的管道，
選讀航海相關科系

　　兒時的夢想沒有因旅程結束而結束，選填大學科系時，為了能朝目標前進，我選擇就讀能當船員最快的管道——「國立台

灣海洋大學商船系」，實現我的航海夢想。然而我也意識到台灣的船員體系並沒有與國外船公司相關合作的工作機會。畢業後的學長姐們大多只能在台灣的船公司任職（貨櫃船、散裝船、油輪、雜貨船等），從事駕駛或輪機的工作，更不用說加入國外郵輪公司的機會了。

我也多次詢問學校老師進入郵輪的可能性，得到的答案都是否定的。這讓我的夢想變得幾乎不可能實現，但**我並沒放棄，相信只要先努力累積商船、船務、航海等相關經驗，去更接近國際郵輪，就一定會有機會。**

在大學四年級的船上實習機會，我也幸運的錄取實習第一志願「長榮海運」。當時長榮提供一個班級的實習名額約 15 名，約佔 30% 的班級人數。為了爭取這個實習機會，讓面試官對我

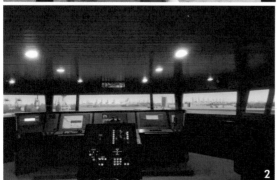

1_救生艇伐訓練。

2_操船模擬機訓練。

3_救生演習，確認氧氣瓶運作正常。

4_操演時把救生艇放置水面、脫鉤，
　　在海上轉個幾圈再吊回船上。

的履歷印象深刻，我從大二就開始去離家不遠的長榮海事博物館當導覽志工，每個月去博物館值班 3-4 次，每次四小時，中午吃著博物館提供的便當，看著館內的航海歷史，持續了兩年。

　　至今身邊朋友還是很多人不知道「長榮海事博物館」，博物館裡展示著各式各樣的船舶模型，從傳統木造漁船、戰艦、知名的鐵達尼號、五月花號到現代貨船，還有航海相關藝術品，為我打開了一扇認識船舶歷史和海洋文化的窗戶。這個地方不僅僅是一個博物館，更像是一個豐富多彩的航海故事場所，吸引著許多熱愛歷史和海洋的人們前來探索。當志工期間，我有機會與許多經驗豐富的導覽前輩們學習，聽他們講解船舶歷史。

　　這段志工經歷也對我未來當探險隊員有很大幫助，因為當探險隊員要常與客人互動、做演講，實地分享極地知識。**一開始看似對駕駛開船幫助有限的技能，卻對未來有頗大的助益。所以把自己當個海綿，有機會就多學習，當然也要有興趣，效益才會更大，努力去做自己喜歡的事吧！**

--- ☸ ---

科技時代的跑船，家人也安心

　　對的！除了家人清楚我將來從事的航海工作外，身邊老一輩的親戚都會擔心我為何要從事這份工作，雖然台灣四面環海，但是普遍對跑船的認知就是一份又髒又勞累的活，還非常不安全，有可能會被海盜劫持、被巨浪襲擊丟了性命。以前跑船，在海上

可能一待就是一年，回不了家，通訊方式得等靠港後，才能打國際電話回家，浪漫一點就寫信，但能快速存錢，聽說很多船長在20、30年前就買了好幾間房子，日子輕鬆，還提早退休了。

其實現在的船舶已經非常安全，同時講究船員的舒適度與便利性。冷凍櫃可以裝各式的冷凍食品，讓食材在低溫環境中保鮮，像冷凍肉類、海鮮、蔬菜和水果等，以及某些藥品或醫療用品也需要冷藏或冷凍保存。每次上船時，我們會在集合的地點，由船公司的交通巴士載到船邊。對於我而言，看到舷梯就是工作的鐘聲響起，開啟人生新的一頁。而上工以前。每次我都會跟公司報備，希望走跟以前不一樣的航線。

為了讓家人放心，我曾帶家人上船參觀過一次，讓他們知道現在船隻真的很安全了！部分客輪還擁有最新的航海儀器，譬如

• 船出港，白色的櫃子是冷凍櫃。

1_海水漲潮時的舷梯。2_駕駛艙操控船尾螺旋槳。3_動態定位示意圖。4_前伸，位在船頭水面下的螺旋槳，提供橫向推力，順時鐘或逆時鐘旋轉，使船能夠側向移動。5_船尾螺旋槳。

以往如果要讓船在淺水區域（20-50米水深）停留，都需要下錨，來防止船隨洋流漂走；但現在有了動態定位系統的科技，也就是系統會根據GPS的船位，讓船自身啟動可旋轉360度的螺旋槳，船頭的前螺旋槳也可左右轉向，讓船自己微微移動到原處；整個過程都是全自動的。這讓船即使在較深不能下錨的海域（50米以上的水深），也可讓船停在原處。

當船隻靠離碼頭時，由於船隻無法像汽車一樣立即停下來，船隻需要慢慢轉向，這需要豐富的船舶駕駛經驗，通常要45-60分鐘，才能將船隻慢慢靠港或離港。也由於受到洋流和風力等因素影響，通常需要拖船協助將船隻在有限的空間內靠近碼頭。不過，現在許多新船都配備了360度旋轉螺旋槳，再搭配船首推進系統，就不再需要拖船的協助來靠港，非常安全。

船上有醫生嗎？

答案是：Yes and No。

目前在貨輪上還未標配醫生，但是船上的二副（駕駛）及再往上階級的大副、船長都接受過醫療訓練，包括包紮、縫合傷口等等。船上也有醫藥間，二副會定期檢查藥品是否過期，並跟公司申請更新快過期的藥。比較棘手、二副處理不來的傷，就用網路和公司的醫生電話聯繫，在我服務貨船期間（2011-2015年），還只能透過衛星電話和電子郵件傳送照片、文字給醫生瞭解問題後，再給予回覆如何處理。而未來不管任何船種，幾乎都會使用馬斯克的星鏈網路，在汪洋大海上可與家人打電話、視訊，更能即時的處理船員醫療問題。

現在星鏈在郵輪、探險船幾乎是必備的，客人上船可以安心跟公司遠端視訊會議，只是視船公司等級分免費與付費方案，書中後面會再專門分享船上的網路服務。

船員薪資與福利

貨櫃船員的薪資，除了船長可能比郵輪船長低之外，其他甲乙級船員的薪資普遍比郵輪高一些（表一）。以一位年薪 160 萬台幣、沒置房產的船副為例（表二），休假時間回台灣約 3 個月的花費，住宿平價商旅約一天 1200 元，吃飯一天 150 元，也可彈性到消費相對親民的東南亞國家度假，一個月花費約 5 萬，每年約可存下 145 萬元。

即使貨船薪水高，但因為郵輪是載客不是載貨，停的港口大多離城市很近，船上生活多采多姿，所以許多貨櫃船船員還是想去體驗郵輪上的生活。

服務生是貨輪船上一個不固定的職位。是的！貨輪船上也有機會碰到服務生，這是大廚自願減薪約 2-3 萬向船公司申請的，服務生的主要工作是負責幫廚師洗菜、洗碗、掃地、拖地等，月薪約 7 萬台幣。所謂好的大廚帶你嚐盡各方美食，運氣好的話，還有機會碰到五星飯店的廚師來船上，畢竟在飯店當廚師的薪水大概是船上的一半左右，這些厲害的廚師在接受船員的基本培訓後，就可以向船公司申請上船工作。

• 表一

	貨櫃船甲板部		郵輪甲板部	
甲級船員				
船長	28 萬	35 萬	25 萬 + 獎金	30 萬 + 獎金
大副	20 萬	25 萬	18 萬	22 萬
二副	16 萬	20 萬	14 萬	17 萬
三副	14 萬	18 萬	12 萬	15 萬
乙級船員				
水手長	12-14 萬			
水手	8-10 萬			
事務部				
大廚	12-13 萬			

• 表二

	船副 一年工作 9 個月 薪資：160 萬 / 年	上班族 月薪 38000 45 萬 / 年薪
食	船上提供	400 元 / 日
住	住船上單人房， 有獨立衛浴、單人床、 桌椅，約 6 坪	台北雅房 約 10000 元 / 月
行	走路 2 分鐘即到駕駛艙	雙北捷運 1200 元 / 月
電水費	船上提供	約 1500 元 / 月
每年存	145 萬	30 萬 (依每月存 25000 計算)

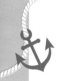

我的貨櫃船人生

　　當船副（駕駛、輪機長）雖然薪資高，但過程繁瑣且漫長。首先需就讀四年的海事學校，在海上實習一年（薪資每月約 5 萬），再通過國家船員考試，並取得基本四小證（基礎急救、防火及基礎滅火、人員求生、人員安全與社會責任）、救生艇筏及救難艇操縱、無線電通訊、電子海圖培訓、操作級雷達及自動測繪雷達（ARPA）訓練、領導統御與機艙資源管理、進階滅火、保全意識與職責……等許多船員專業訓練證書，才能開始當三副。

　　當水手就快速多了，無需海事科系背景。可到新北市萬里區的中華高級商業海事職業學校（簡稱「中華商海」）拿到基本四小證，或參加高雄科技大學的「國際海員證」培訓班，拿到證書後就可向船公司申請上船工作。

　　高科大的國際海員訓練班是為想要成為船員的人提供機會，無論你是否有海事相關背景，都能學習並投身於這個領域。訓練班的要點摘要：

　　學科教育：包括航儀介紹、甲板機械、海圖判讀、航海常識、氣象常識及操作應急設備等。

　　實作訓練：吊桿作業、舷桅作業、艙面機械操作、船舶保養清潔與維護等。

　　職務與證書：結訓後可上船擔任水手，通過累積一定期間的海勤資歷可取得乙級船員助理級航行當值適任證書。

• 我的船員合格證書。

海員培訓資訊：

• 海員之家　　• 培訓課程

水手在做什麼呢？

不難猜，很多人第一時間想到的是保養船、做一些粗活！是的，像是敲鐵銹、洗船等。船是鐵做的，只要是鐵就會生鏽，所以水手要定期敲鐵銹，刷上新油漆。洗船就是船隻靠港後，用淡水沖船殼上的鹽分。航海時海水濺落在船體和甲板上，自然乾涸後，就有一層薄鹽殘留在船體和甲板上。這層鹽，讓船體和甲板長時間保持濕潤狀態，像是天然的濕氣保鮮袋，但它也隱藏著腐蝕的魔法，悄悄在船的表面翻滾著，所以船靠港後常常會看到水手們在船上或在碼頭上洗船。以及定期洗駕駛艙外的玻璃、上牛

油等。船上的貨櫃是用鋼桿固定，透過旋轉轉緊來將貨櫃牢牢的固定在船上，這些桿子需要定期塗抹牛油做潤滑，以免在轉緊的過程中卡住。但據我的觀察，其實很多水手很喜歡做粗活。

從下面表格可看到一名水手在船上的工作時間約 5 小時，但 3+3 不是有 6 小時嗎？因為甲板班在工作期間都有 20-30 分鐘休息時間，可以喝杯咖啡、茶、吃個點心，再繼續做工。水手長在早上開工前 15 分鐘會請水手們在辦公室集合，討論當日要做的工作內容。

如果是輪值駕駛班，水手就要在駕駛艙待滿 4 小時，加上甲板班 3 小時，雖然駕駛艙有空調，看似涼快，但是需要長時間保持高度專注在瞭望或進港、出港的操舵體力。

	08:30-11:30 甲板班	14:30-17:30 甲板班	進出港 帶纜繩
00:00-04:00		V	V
04:00-08:00	V		V
08:00-12:00		V	V
全職甲板班 1	V	V	V
全職甲板班 2	V	V	V

▶ 舵令是指船舶操控者（通常是船長或值班船員）透過口頭指令向舵手發出的命令，用以控制船舶的航向和舵機的操作。舵令通常採用簡潔扼要的指令，以確保舵手清晰地理解並迅速執行。

以下是一些常見的舵令：

- 「直航」：保持目前航向，不做任何方向上的改變。
- 「右（左）轉5度／10度」：舵手向右（左）轉動舵輪，使船舶朝特定方向轉動一定角度。
- 「中立舵」：停止轉動舵輪，使舵回到中立位置，船舶不再改變方向。

水手需要經過訓練，熟悉各種舵令並能迅速有效地執行，以確保船舶在不同情況下能夠準確地調整航向和操控。

以下分享駕駛台值班的水手主要工作內容：

航行瞭望：商船走的路線同時也是其他很多船的路線，同一航道，水道常常需要注意船舶避碰。水手要拿著望遠鏡協助船副瞭解附近船舶動態，譬如他船的動向是往左或往右。瞭望的範圍在肉眼可以看到的心裡都有個數，比較近的、最早先遇到的，

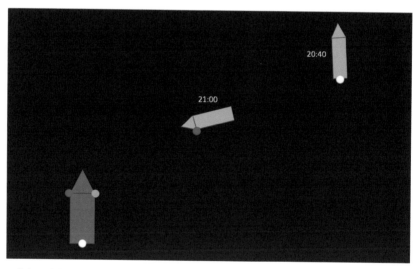

• 藍色—我船，灰色—他船。在20:40時，我船只能看到對方船的白色船艉燈，到21:00後只看到紅色舷燈，代表他船向左轉向。

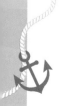

要先提早做好準備以避讓。比較不確定對方動態的，船副會使用超高頻無線電和對方的船做聯繫，以及早做避讓。如上圖：在夜間航行無法看到遠處的船時，除雷達計算出對方的最近距離與最近時間外，肉眼可觀察對方的航行燈顏色變化。

　　操舵：如果交通繁忙的地方，滿海都是貨輪、漁船、浮標的水域，如中國沿岸，就需要聽從船副的指令，把自動駕駛改成手動操舵，由水手專心操舵。這時觀察船的動態則大多由船副來負責。如果整個駕駛值班期間，海上都有好多船要進行避讓，就必須一直操舵，這就像連續開車開四小時，需要高度專注力。

▶　極地抗冰船才有的 Olex 系統，是使用聲納和 GPS 的數據創
　　建海底地圖。可用 2D 深度輪廓或虛擬攝影機以 3D 表示。
　　透過連續記錄深度和位置，系統建立了一個資料庫，誤差半
　　徑 5-6 公尺的位置。在極地可與他船共享資料。如果船要
　　去一個還沒去過的地方，但另一條船已去過，就可以把他船
　　的資料輸入進 Olex，照著他船走過的路徑走就會較安全，
　　適用海圖測繪資料較不足的地方，如南極。

船員口中的黃金航線——美西線

　　如同在公司上班，總有幾個部門領一樣的薪水，但工作比其他部門來的輕鬆些。在船員界，一個是祈求上船能遇到一位厲害的大廚煮出美味的佳餚，另一則是被派到心儀的航線。

- 我在駕駛艙和客人介紹極地
 抗冰船的航海儀器（圖1）和
 OLEX系統（圖2）。圖3_領港
 上下船的領港梯。圖4_在船上
 還未放下來的領港梯。

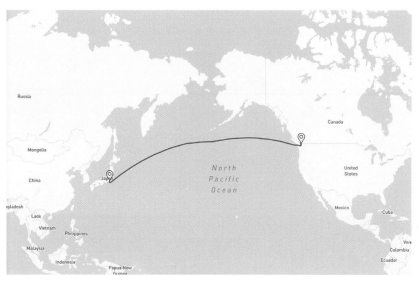

• 黃金航線：船向東航行過太平洋抵美國西岸。

	TACOMA	VANCOUVER	TOKYO	OSAKA	QINGDAO	SHANGHAI	NINGBO	KAOHSIUNG	YANTIAN
APR	11/20	11/26	12/13	12/15	12/20	12/23	12/24	12/28	12/30
DEP	11/22	11/28	12/14	12/16	12/21	12/23	12/25	12/29	12/31

• 黃金航線靠港（ARR），離港（DEP）的日期表。上方為港口名稱，如TACOMA就是美國西岸的塔科馬港。

　　美西線的船從亞洲開到美國西部，再開回亞洲。從上圖可以看到從加拿大溫哥華回到東京，需要連續在汪洋大海中航行 14 天，距離 4300 海浬（約 8000 公里），一小時航行速度約 23 公里，比摩托車還慢。

　　這段跨太平洋的航程，大海上幾乎沒什麼船需要做避讓。想像一下，如果是大副班（04：00-08：00），起床後，走路一分鐘到駕駛台，和前一班（00：00-04：00）二副班打個招呼，花 3 分鐘適應一下夜間視力，十分鐘交接完後，在駕駛台咖啡機沖兩杯

香濃的黑咖啡，一杯給同班的水手。

　　因大海上沒有船，在駕駛艙用電腦看看公司有無發來新郵件。到了早上五點看日出，偶爾幾隻海鳥飛來駕駛台前面的貨櫃上跳呀跳的，再來到整點記錄一下航海日誌（每小時記錄船位「經緯度」、天氣狀況、風速、浪高、氣壓、空氣溫度、船的航向等等）。不知不覺就到了早上八點，下班去吃早餐。如果是下午值班（16：00-20：00）就可看日落。

1_在大洋上有兩週時間，大家都會找有趣的事放鬆心情，像是搭建一個小型冷水池，一名菲籍船長泡在水裡享受著。2_喜歡打籃球的船長請輪機部門的機匠幫忙做籃球框。在船艉空曠處和同事一起打籃球。3_利用長長的放大洋時間把每月安全演習做完。

在海上時間多，所以平均分配一下每個月固定該做的事情，譬如每月的安全演習、安全會議。會議內容大致為最近公司船隊有無新政策、某港口可能有新規定要注意，是否有差點造成工安事故的意外，預防下次再發生，這些例行事都做完，當船靠泊美國或是日本時，下班後就可以上岸去 Outlet 買東西或吃美食。

講到購物，當船員有一個很大的優點是，可以帶很多東西回家！真的不誇張！船員下船回家時，入境時只要攜帶的東西是當地可以入境的，且在規定的數量或重量內，都可以帶下船。而美國最好買的東西就是電器，譬如 Dyson 吸塵器、空氣清淨機、大螢幕電視、咖啡機，這些電器跟台灣的價差有時可能達到 20%。曾經看過有船員的親戚開著休旅車來港口，幫忙載了八大箱的東西回去。

貨輪上的生活：在海上不只是隊友，更是朋友

上船前的準備對於船員來說是非常重要的，不同型的船可能會有些許不同的準備項目。一般而言，船員會在上船前兩個月收到船公司通知，瞭解登船的國家港口、船名以及要走的航線。在貨櫃輪上通常是入住與自己職級相同、準備要下船的船員的房間。

由於排班制的原因，船員的作息時間各有不同，貨櫃船的優勢是不論職級，都有自己獨立的房間，這讓每位船員都能有一個獨立的私人空間。

在上船時，船上通常會提供基本的衛生用品，如衛生紙、毛巾、肥皂和礦泉水，但這些只足夠基本需要。因此船員會再自備一些自己額外需要的東西，例如洗髮乳、潤髮乳、洗臉乳和乳液等等。如果是在國際郵輪上工作，船上的免稅店或員工酒吧通常會販售一

些生活必需品，例如牙膏、牙刷、沐浴乳、刮鬍刀和洗髮乳等，這讓我不太擔心會忘記帶什麼，不用等到靠港下地時再去補貨。

另外，有時候下班時間晚了，餐廳的食物已經被大廚收乾淨，所以我會準備一些泡麵和零食應急或解饞。而在船開往其他港口時，我們也有機會下船去採購自己的需求。靠港前也會做功課瞭解港口附近可吃飯和購物的地方，這樣就可以在下船時充分享受當地的美食。我到泰國港口會品嚐最愛的冬陰功蝦湯，到香港就找有推車的港式飲茶，或收集當地的特色商品，如星巴克城市杯，為自己留下美好的回憶和珍貴的經驗。

在船上的時間大多是穿制服，船公司會發 2-3 套制服給員工，所以建議不用帶太多衣物。我大多只帶 5 套的換洗衣物、休閒服和 2 套下地的外出服。

▶ 船靠港後的下地時間：

船靠港後，計算有多少時間可以下地的方式如下：

ETA Pilot（預計領航員上船時間）11：00

Alongside（預計靠好碼頭時間）13：00

Clear Custom（結關後確定所有船員可以下船）13：30

Departure Time（開船時間）隔天 03：00

Shuttle Bus Depart Time (交通車從船邊出發時間)
14：00 / 18：00 / 22：00

Shuttle Bus Return Time (交通車從市區返船時間)
18：30 / 22：30

　　假設我當班的時間是 08:00-12:00 和 20:00-24:00，雖然中午 12 點下班的鐘聲響起，我並不能馬上休息，因為進港作業會持續到下午 1 點半才結束，這意味著午餐時間將在工作過程中度過。船上的大廚通常在 11 點就會開始供應午餐，船員們輪流到餐廳，15 分鐘內快速享用完餐點。而我通常等到所有工作都結束，才去享用午餐。

　　每次下地，都有人想去自己喜歡的港口。有的船副喜歡當地的特色餐廳，渴望在陸地上品嘗美食；有的則喜歡逛大賣場，大肆購物；有人喜歡收集星巴克城市杯；而有位船副只相信日本髮型師可以剪出他心目中完美的髮型，但整個航程沒有回台灣的合約，上一次的航程又錯過了日本，他只能等到下次回日本再剪頭髮了！

　　下班後，換好衣服搭上下午 2 點的交通車，前往市區。在市區可以待約 3 個半小時的自由時光，在德國漢堡港口，沉浸在古老的建築、漫步於艾爾貝河畔，欣賞著漢堡市政廳壯麗的建築，感受城市的歷史底蘊。或是去參觀海報博物館，感受作為一個印刷城市的獨特文化。也曾經和同事調班後，我決定走出漢堡，前往柏林欣賞街頭藝術和歷史建築，參觀柏林牆和品味當地美食，感受這座城市的多樣性和活力。

　　「這次你幫我當班，下次換我幫你當班」，這是口頭約定，船員們彼此心照不宣。每次當一人下地，另一人會全心投入照顧船上的事務，確保一切運轉正常。我們彼此理解，明白在這艱苦的旅程中，在漫長八個月的合約中，互相扶持是最珍貴的禮物。在海上不只是船員，更是朋友。

▶ 值班與調班

　　船副一樣要值班，船在裝卸貨期間，需要調節壓艙水來維持船舶的穩定度。如果輪到我當班，請同事幫忙在碼頭值四小時班，這樣我就值我的四小時班，到了下個約定的港口再換我幫他當他的四個小時班。

▶ 進港作業

準備纜繩：停泊之前，船員會準備纜繩。纜繩是用來連接船舶與碼頭或岸邊設施的繩索，讓船舶安穩的固定在指定位置，防止漂移或搖晃。約需幾條纜繩取決於許多因素，包括船舶的大小、停泊的位置和狀況、天氣情況等。船長會根據經驗和港口的指示來確定所需的纜繩數量。

通報與駕駛台溝通：船長通常會與船頭及船尾的船副進行靠泊、離泊或其他重要動作通報，內容可能包括船舶速度、運動狀態，也會詢問船副目視離前後船的距離。這些通報主要是讓駕駛台的船員可以掌握全局，協助船長做出適當的船舶操作。

嚴謹的船上作息

　　像是一支有默契的舞蹈，讓船隊在大海上緊密協作。我們的工作時間十分固定，除了進出港口時全體動員，齊心將船靠上碼頭，其他時候各司其職。早上 8-12 點和晚上 8-12 點，是三副值班的時段。而我作為二副，值班時間是 0-4 點和 12-16 點，而大副則是 4-8 點和 16-20 點。

　　貨船的到港時間通常可以事先得知，但由於種種原因，全員準備進港時間常常會耽誤。這些原因可能是：

- **天氣因素**：惡劣天氣，如風暴、大浪迫使船隻暫時停泊或改變進港計劃，確保安全。
- **碼頭作業**：碼頭的貨物裝卸作業可能因裝卸貨物量過大或碼頭工人罷工。
- **港口擁堵**：有時候港口因貨船數量較多，導致進港的貨船需要排隊等待。
- **技術檢修**：船隻可能需要定期或非計劃性的技術檢修，導致船舶延遲進港。
- **船舶問題**：船舶本身的問題，如機械故障、船舶損壞等，導致船舶無法按時進港。
- **國際政治或經濟因素**：國際局勢也會影響航運，導致船舶改變航線或推遲進港。

　　這些不確定性讓船員可能無法有較長的睡眠，因此會採取分段式睡眠的習慣。比如我習慣一天其中一段睡 6 小時，另一段睡 1-1.5 小時。這樣的作息方式讓船員能夠隨時應對突發狀況，保持精力充沛。

　　記憶中，我的第一個合約每天就像海綿一樣不停吸收新事物！每一天都充滿挑戰，也充滿了對航海的熱愛與敬意。在這片浩瀚的藍色世界中，我感受著自己與海洋的連結，綻放出獨特的魅力。這段值班生活讓我學會冷靜，讓我擁抱每一個奇妙的瞬間，因為在這航行的旅程中，沒有任何兩天是相同的，除了學習駕駛台的航海儀器，我還得鍛鍊各種基本技能，從除鏽、塗油

漆、固定貨櫃連結桿上牛油，到保養及檢查船上的安全裝備（消防水龍帶、滅火器、救生艇內的緊急用物品）。

在駕駛台當班的時候，我學會如何冷靜面對雷達上的各種情況，果斷判定船與船之間的通過方式。有時在中國沿岸航行時，小漁船多得像蜂群一樣，我不禁好奇這麼多漁船，海裡還有魚

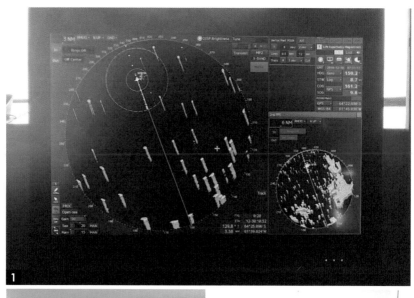

1_雷達螢幕上滿遍飄向同個方向的浮冰或冰山。**2**_在海面上高於一米的浮冰就容易顯示在雷達螢幕上。**3**_逗趣的水手長扮成海盜。

嗎？不過我知道他們是在尋覓生計，就像我們在海上航行一樣，都在追尋自己的目標。

為了安全通過，不能只靠雷達。我得用肉眼搭配望遠鏡解決眼前較近的目標。而當我安全通過後，下一個較遠的目標又將出現在眼前，就像是在手機遊戲的飛機大戰一樣，一關一關地過。然而，這還只是冰山一角。

相比之下，在南北極開船是一種全然不同的挑戰與趣味。在酷寒的極地地帶，幾乎看不到其他船隻，航行員必須勇敢地面對著眼前巨大的冰山和海冰。這些巨大的冰塊隨著洋流漂向同一個方向，操控船隻相對容易，不需要去猜測其他船隻的動向，只需緊密掌握冰流的方向。這種情況讓我感受到一種獨特的掌控力，在航行的路上彷彿是與冰天雪地一同前進。

對我而言，不管是粗活或體力活都滿懷著興趣去學習，也當成是磨練。但每每在駕駛台值班時，偶爾在茫茫大海遇見大郵輪，特別是在晚上，整個外甲板的燈打得船隻閃閃發亮，就像是海上最明亮最耀眼的船，如果用望遠鏡仔細一瞧，還能看到旅客坐在沙灘椅上看著大螢幕電影。

我常常想著郵輪上的員工在午夜時分，是不是趁客人睡覺時跑去玩划水道、玩碰碰車，下班時跟不同國籍的同事喝著小酒、看著天空的星星聊天？大郵輪停靠的港口是不是都離大城市比較近？日本航線下船後是否跟同事搭著交通車去吃拉麵、章魚燒？加勒比航線是不是可以去強尼戴普拍攝的加勒比海盜場景，在小島上悠哉的吃海鮮串，然後去浮潛看迷人的海龜、魟魚……都在我的幻想中。

驚心動魄的海上奇遇：
大浪與海盜

　　貨船人生帶我去了很多特別的地方，包括橫越巴拿馬運河及蘇伊士運河，也經歷過 960 毫巴低氣壓的風暴。這些挑戰和經歷都讓我對航海和大自然充滿了敬畏。航海人的責任和使命，不僅要保護船員的生命安全，也要確保貨物的安全運輸以及保護海洋的生態環境。

被大浪帶走的貨櫃

　　某次航行在惡名昭彰的畢斯開灣時，經歷十公尺高的風浪，依稀記得當時是我下班後的就寢時間，半夜兩點開始陸續聽到船上貨櫃的固定桿因船的劇烈搖晃，發出用力拉扯的聲音，結果早上當班時才得知有 70 多個貨櫃掉入大海！記得有一個在船右側的貨櫃，因為還被船上的扭鎖緊緊扣著，沒有落海。我們很小心的航行，深怕一個大角度轉彎就拉扯斷扭鎖，讓貨櫃掉入海中。進入荷蘭鹿特丹港時，有兩條拖船護送著；其一是怕這個貨櫃掉入海後，要趕緊將貨櫃拖到遠離進港的航行水道，才不會卡在航道中央，耽誤其他船隻無法進港。

　　在我值班期間，另一艘丹麥貨輪公司的貨櫃船，在大風暴時超越我們的船，結果他們有 100 多個貨櫃掉入大海。貨櫃掉入大海需要通報鄰近的海岸巡防台，因為貨櫃掉海時不會立即沉沒，

而是會在海上飄浮 2-3 天後才慢慢沉沒，通知其他船在此區海域要小心，以免被撞到。

海盜驚魂記

在 2014 年，船從中國的港口開往歐洲。當船經過亞丁灣進入紅海時，早上9點左右，我發現西北方有一艘疑似海盜母船（小漁船）。該小漁船靜止不動，而我已經調整了航向，確保與其保持至少一海里的距離。當時附近並無其他商船，只有我們獨自航行。過了小漁船約 15 分鐘，雷達顯示兩個目標正快速追趕我們。我推測他們可能在我們離開後迅速下放小漁船上的快艇，試圖追趕我們。

我立即採取了平時防止海盜的演練步驟，通知船長和所有船員，同時通知機艙增加船速，並加強消防水柱的水壓，噴射更猛烈的水柱去影響試圖拿梯子登船的海盜。海盜干擾我們的無線電通訊，阻止我們發出緊急信號（Mayday，Mayday，Mayday）。

經過半小時的追逐，最終海盜意識到我們堅固的防禦措施，並看到了我們船邊的刺網和猛烈的水柱干擾，最終放棄追趕。之後船上的水手長告訴我，他拿著望遠鏡看到海盜快艇上的槍是假的，可能只是木棍塗上黑漆，但仍然要保持警惕，因為他們可能攜帶其他武器。

海盜分兩種
一是可能為害性命的索馬利亞海盜，分布範圍如下圖的黃色區域含亞丁灣。他們通常劫持船隻，將其帶回索馬利亞並向船公

司勒索贖金。如果他們成功登上船隻，就會把船上人員當人質，如果反抗，他們可能會對人開槍。

另一種類型是在馬六甲海峽活動的小偷型海盜，他們在船隻靠港前在

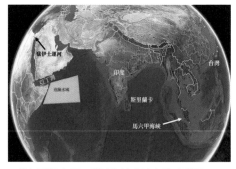

• 黃色區塊含亞丁灣是海盜出沒危險水域區。

外海下錨，通常在深夜，海盜會從船頭的錨鏈孔爬上船隻，搜刮貴重物品後悄然離開。

索馬利亞海盜主要的鎖定對象是，船速較慢、乾舷較低的散裝船和雜貨船，因為這些船隻較容易接近並登上船隻。而對於郵輪這樣的大船，海盜較沒興趣攻擊，因為他們的目標是贖金，而不是攻擊船上的人。郵輪通常在經過高風險海域時會雇用武裝人員，以確保乘客和船隻的安全。我曾在地中海的郵輪上航行，從義大利前往亞洲，這段航程船公司雇用了六名帶槍的武裝人員，24 小時輪流在船上的瞭望處值班，以確保隨時應對任何可能的安全威脅。通過危險水域後，在印度下面的斯里蘭卡可倫坡港口下船。

索馬利亞其實跟台灣也有些淵源，海盜使用的母船有些是從台灣的漁船劫持而來的！過去台灣漁船偶爾會遠道而來這水域捕捉珍貴的魚種。湯姆·漢克斯主演的電影「怒海劫（Captain Phillips）」就是改編自真實事件，裡面的海盜船就是 2009 年 4 月 6 日在塞席爾島附近被索馬利亞海盜劫持的台灣漁船，並在馬士基阿拉巴馬號劫持事件中被用作母船。

防禦海盜的方法

- **警報系統：**有任何可疑或非法進入船隻的情況時，立即觸發警報，提醒船員注意。

- **無線通訊系統：**與附近的海岸巡防台、其他船隻保持聯繫，即時報告可疑活動。

- **使用溝通暗號，只有船員內部知道其含義，防止海盜截聽和解讀。**

- **高警戒狀態：**進入海盜風險區域時為高警戒狀態，船員加強巡邏和監視，控制進出船上的通道。

- **超音波炮：**又稱為 LRAD（Long Range Acoustic Device），工作原理是通過產生高強度、高頻率的聲波。當超音波炮發射時，海盜會感到非常不適和痛苦，甚至會導致暫時性的聽力損害，迫使他們放棄攻擊並離開現場。優點是無致命性，不會對人體造成永久性傷害。船員可以調整聲波的強度和範圍，以適應不同的情況。

- **碎玻璃：**把喝完的啤酒瓶打碎散布在船上的外甲板，形成一個障礙物。海盜上來後需要小心繞過避免受傷。這種方法能延緩海盜的登船速度，並讓船員有更多時間應對和防禦。

- **變動的隱藏點：**通常每兩個月更換安全隱藏點。避免海盜熟悉船隻的固定位置和藏匿處，使得他們更難尋找船員。增加海盜的掌握難度，保護船員的安全。

家的依靠

晚上在駕駛台值班時，除了航行安全，就是和一起當班的水手聊天。貨櫃船的一個合約通常是 8 個月。而某些船上的菲律賓籍乙級船員因有家庭要照顧，常常將合約延長到 10-12 個月，想賺取更多錢。這對歐美籍的貨船船員是鮮少發生，他們的合約通常在 4-6 個月之間。

菲律賓船員是世界海員輸出大國，在全球航運業備受好評的原因有很多；首先，菲律賓船員普遍擁有良好的英文程度，英語在菲律賓的教育體系是主要的教學語言之一，在與國際船員溝通時更流暢。其次，菲律賓船員以吃苦耐勞著稱，他們願意承擔長期航行和艱苦的工作條件。這種勤奮和堅毅的精神使他們能夠在各種環境下堅持工作，並對航海生活保持熱情。此外，菲律賓船員大部分都擁有幽默感，有他們在的船上通常氣氛都很歡樂。幽默是一種良好的情緒調節方式，在長時間航行中有助於減輕工作壓力，保持良好的工作氛圍。

我觀察到台灣海員和菲律賓船員有一些共通點，都經過良好的海事教育體系與豐富的航海培訓，才成為合格的船員，也都具備勤奮、負責和敬業的工作態度。

跑船最需要克服的是內心孤寂

相信這是 95％船員的共同心聲，也就是整條船約 20-30 名船員，通常只有一名船員是超級樂觀派。這非常不容易，想想在長達

8-10 個月的時間裡，每天在同個飯桌都是男船員，極少數的船有女性船員。如果哪天真有女性船副在船上工作，也很容易變成船上其中一位同事的另一半，畢竟工作環境狹小，易生感情。

但台灣許多船公司不喜歡情侶在同條船上，原因很簡單，會影響其他船員工作的心理狀態。但是許多結為連理的朋友，很多都是同一行的，比較能理解對方的工作性質，不會停留在過去對船員生活都在吃喝嫖賭，到每個港都有自己小孩的刻板印象。

克服內心的孤寂，每個人方法不同。通常都是有一個目標，肩膀上有責任要扛，才不會讓工作變得每天都在倒數回家的日子，心裡會踏實一些。例如有些人上船前剛買了房子，上船工作

1_船上的菜庫。**2**_靠港後，船員都很期待下船，大家手握護照，等著海關人員上船結關放行讓大家出去玩！**3**_我陪大廚下地買船上大家的伙食。

就是要存錢的，沒有其他想法。有家庭的人就是維持家計，但感情上維持並不容易。記得以前在值班的時候，當船接近陸地有訊號時，船長就會上駕駛台打電話回家，有時候會聽到太太難以理解先生的工作而吵架，孩子不認得爸爸聲音……等等。

相信不久後，這些情況都會好轉，因為台灣船公司的合約已慢慢跟上國外，以往合約基本上是 9 加減 1 個月（8-10 個月），休息 3-4 個月；現在已經是 8 加減 1，國外船公司基本是 6 個月一個合約，休息 2-3 個月。如果以工作 9 個月，休息 3 個月，每年就有 1/4 的休假時間；而工作 6 個月，休息 2 個月，每年也是休 1/4 的時間。

每年做 6 休 2 會較頻繁的換船員，增加船員上船下船的機票和上船前一晚住宿的費用。但船員的人事成本其實只占 3-5%，而多一趟旅費頂多佔 0.1%。以長遠來看，讓船員有短合同早點回家看家人和陪另一伴，確實船員比較不會有存錢買到房後就回陸地工作的念頭。郵輪的合約制是看部門，之後郵輪工作章節會提到。

▶ 大廚小助理

通常是駕駛的三副、二副、機艙的三管、二管輪流負責這份工作，所以每個合約都有機會輪到的工作。工作內容含協助計算每個月伙食帳 (船員每天每人分配 10 美元的伙食費)，協助船上同事購買零食。購買完大夥的伙食運回船邊，用船上廣播通知大家一起來船邊搬運伙食到冰庫或菜庫。

郵輪夢啟航

　　在當到駕駛二副時，我很清楚自己不會當到船長，如果有一天不再喜歡這條航海路，儘管可以回到船公司擔任地勤工作，從事海員調派、港口貨櫃裝卸、補充船上物品等工作，但郵輪夢在我進入大學時就已經悄然滋生，無法阻止我內心的渴望。我還是堅信，不去實現這個夢想，我不會放棄，直到親自踏上郵輪見證充滿機會與奇遇的世界。

　　在任職三副期間，我就開始嘗試投遞國際郵輪公司的駕駛機會。由於當時 (2014 年) 貨櫃船上的網路只能藉由衛星包裹，當時使用的系統叫 AMOS，和我在 2017 年第一艘探險科研船上用的系統是一樣的；給你一組帳號密碼，用文字方式傳送到親朋好友的電子信箱，每封信最多只能傳 200 字， 無法傳圖片，之後統一由船長的電腦在寄郵件時一起發送出去。只有靠港時，港口代理將網路分享機帶上船，才有好一點的網路。

　　有時候求方便，可以跟港口代理或碼頭工人購買一張 10-30 美金不等的網卡，也有少數來路不明、假裝是碼頭工人混上船說要吹冷氣，然後推銷網卡給你。當你開心的購買完，測試上網很順暢，然後把所有可能影響流量的功能關掉，但賣網卡的人離開船幾個小時之後，你的網路容量還是很快就用光了。又或者跟你原本購買的使用天數不符合，因有時語言不通（如西班牙語），不會設定網卡，就請他們幫忙設定，所以也看不到可以使用天數的訊息，通常這情況比較多發生在稍落後的國家。所以一靠港時，只要下班期間，大家都會來到船上的辦公室上網，不管是跟

家人聊天或是查下地要去哪裡採買食物或生活用品。而我要投履歷給郵輪公司，也只能在這時才有網路可寄送。

在投履歷過程中，發現到很多郵輪上不同的職缺、待遇、航線、履歷寫法技巧，這些都只能靠自己一一搜索，沒有任何前輩、老師能分享這些資訊給我。還記得當時在投履歷時，**大多郵輪公司的官網有很多冗長的申請過程，也需要準備很多文件，包括填寫個人相關經歷、工作上符合國際認可的國際證照、是否具備美國船員／機組人員 C1 ／ D 簽證**，有些甚至要上傳英文版的自我介紹影片，內容包括為什麼要選這家郵輪公司、我能給公司帶來什麼、碰到最棘手的問題是什麼，而我當時是怎麼解決這最棘手的問題等。

投遞的過程總是有些挫折，因為我是駕駛部門，很多證照項目都沒有，即使是專業證照也不被船公司認可，常常因為這原因而無法跳到下一頁或是完成整份申請流程，但這還是不能阻饒我前進的動力。

在尋求郵輪公司的職位機會時，我採用了一種獨特的方法。**除了使用正常的網路申請管道，我還上網查詢郵輪公司人資主管或總經理的信箱，然後把我精心製作的履歷投遞給他們，希望他們能在郵件中看到我的應徵信。**

這個靈感來自於我過去在一家知名線上英語教學公司擔任電話銷售的經驗。當時，我們的主要對象是來自中國的客戶，每

次撥打電話前，公司會給我們一份名單。這份名單可以讓我們查詢客戶來自哪個城市。通常，資深業務員會被分配到高消費的城市，例如北京和上海。而作為一個新手業務員，我只能被分配到其他城市。有時候，我甚至能從電話號碼查出是否為知名企業的電話，這讓我或許有機會賣出大單，成為所謂的「黑卡客戶」。

這種以尋找信箱為基礎的應徵方法，讓我在尋求郵輪公司職位時有了新的靈感。我相信這種直接而又不尋常的方式能吸引主管的注意，希望他們能在郵件中看到我的履歷，並給予我機會展示我的才華和熱情，並為我在郵輪公司的職業生涯開啟新的大門。

當然其中大多有回信的，都是請我到官網上的應徵頁面做資料填寫，等後續通知。最後終於有兩間郵輪公司主管直接邀請我進行第一階段面試。雖然最後還是因為我的海員證書只適用少數船籍國，不符合對方公司的船隊，但在面試的過程中也讓我學習不少，像是船公司希望的人才是什麼、如何符合他們所想要的。

我的正式郵輪工作機會信，是我還在貨櫃船工作時到港口有網路後收到的。地中海郵輪公司看到我的履歷在公司官網上，也看到我的信。他們其實早已保存在系統中，最後地中海郵輪為了發展中國市場，需要會講中文的駕駛人員及大量的飯店人員。很幸運的，這條船的船籍國是巴拿馬，也符合我的海員手冊能使用的國家。

面試過程其實非常快，他們就是需要短時間（6個月）內確認人選，並確認我的證書都能符合在郵輪上所用。而另外和我一起被聘用的中國駕駛，其實早已在其他郵輪實習過，所以我是郵輪駕駛團隊裡的真正新手，很感謝地中海郵輪給我機會重新學習郵輪系統的工作。

條條大路通羅馬

其實海運相關產業很廣，不是只有跑船才能入這行，但如果有跑船的經驗之後的路也很廣。 在台灣升學時高中分一類、二類、三類，不同類型的教育專業可以為海事相關職業生涯鋪平道路。以下是一些選擇，根據念的類型不同做選擇，跑過船後，以下的職業基本上都算擦邊，就算不再當船副，都可以嘗試去做的：

一類
- **海事金融**：金融、經濟學、財務相關學位，在保險公司或金融機構中，從事海事金融方面的職位。
- **海運保險**：學習保險相關課程，專注海運保險領域。
- **海洋產業管理**：包括海洋資源管理、海洋生態學或海洋工程等相關學科。

二類
- **商船船副**：接受商船船副的培訓，商船上的船副負責航海操作。

- **船長：**繼續你的航海培訓，成為商船的船長，負責船隻的全面管理。
- **港口國管制官員：**確保船舶的結構和設備符合標準，確保船舶安全運行，關注船舶排放的環境影響。確保船舶遵守排放標準，監控油污染和其他環境風險。
- **驗船師：**為商船進行檢驗和測試，確保符合相關規定和安全標準。
- **商船建造：**相關工程或造船相關學科，參與商船建造和造船項目。
- **河海工程師：**河流和海洋工程，參與港口建設、防洪工程或海洋資源管理。
- **船級社：**船級協會是一個獨立的機構，負責監督和評估船舶的設計、建造和運行，確保它們符合國際和國內的航海標準和安全規定。工作內容非常廣泛，包括船舶檢驗、船級證書核發、安全監督、技術支持和事故調查等。

三類
- **環境保護專家：**海洋和河流生態系統的保護和管理。參與環境監測、環境影響評估和海洋保護計劃的制定。
- **海洋科學家：**研究海洋生物和地質，瞭解海洋生態系統和氣候變化。保護海洋環境和資源。

如果是輪機部的出路就更廣了，講求技術性的人員，當輪機員會修船也會修汽車，在船上的機械很多要學習。使用各種手動或電動工具，包括扳手、角磨機、車床、鑽頭和液壓螺栓拉伸設

備。他們還要會操作起重機和其他起重設備,在船上移動重型機械。在機艙裡必須穿戴安全設備,包括耳罩、工作服、安全眼鏡、鋼帽靴和高能見度的服裝。在緊急情況下,他們可能還需要使用滅火器和其他安全設備。

船舶輪機部是指負責船舶的引擎和動力系統的部門。因不同類型的船舶及個人專業背景而異,以下是在船舶輪機部工作的常見職位:

- **輪機長**(Chief Engineer):輪機部的主管,負責船舶的引擎、發電機和動力系統的運作。他們需要監督維護、維修和操作輪機部的設備,確保船舶安全運行。
- **大管輪**(First Engineer):輪機長的副手,協助管理輪機部的運作,包括日常維護和緊急維修。
- **二管輪**(Second Engineer):負責特定設備或系統的維護和監督,如冷卻系統、油水分離器等。對主機、焚化爐、污水處理裝置、冷凍系統等船上各種設備進行規劃及故障維護。
- **三管輪**(Third Engineer):協助維護機艙及其各種機械。負責對輔助鍋爐、柴油發電機、救生艇發動機、緊急發電機等機械進行維護。

有趣的船員暱稱

輪機長(老軌):在中國交通運輸事業發展史上,十九世紀中期先有鐵路、蒸汽火車,直到十九世紀末才有蒸汽輪船,開始有中國人在船上擔任輪機員,大多在鐵路從事機車操作或修理出

身；船舶機艙的「生火」、「加油」和「機匠」的稱呼和鐵路相似，但鐵路並沒有輪機員、輪機長等職務，於是人們按照鐵路的「軌」，稱這些輪機人員，輪機長尊稱為「老軌師傅」，或簡稱「老軌」。

　　如下圖所示，船長（四條），錨＋四條槓就是船長。橫槓越多職位越高，螺旋槳就是輪機部門。

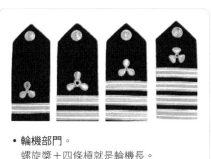

- **輪機部門。**
 螺旋槳＋四條槓就是輪機長。

- **駕駛部門。**
 錨＋四條槓就是船長。

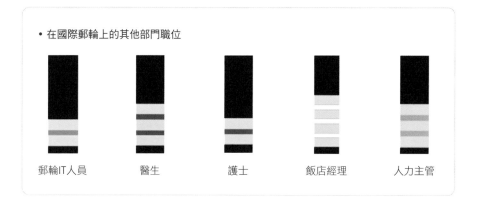

- **在國際郵輪上的其他部門職位**

郵輪IT人員　　　醫生　　　護士　　　飯店經理　　　人力主管

▶ 引水人——
航海者的天花板，引領世界經濟的隱形功臣

在當今高度全球化的世界，貨物的運輸對於國際貿易和經濟發展至關重要。巨大的貨船進入繁忙的港口之前，有一群不為人知但卻極其重要的專業人士，他們被稱為「引水人」，他們的工作是確保船隻安全進入港口，這是世界經濟運行的關鍵環節之一。

引水人的歷史

引水人這一職業的可追溯到十六世紀的英國。當時，他們以小船帶領大船進入港口。在缺乏現代技術的情況下，引水人必須仰賴自身的經驗和技能，以確保大船能夠平穩進入港口，並避免船上貨物的損害。在當時，貨物的安全至關重要，任何損失都可能導致嚴厲的懲罰，甚至是死刑。

在日本，引水人被稱為「水先」，這個名詞的來源是因為日本人的發音。引水人的英文名稱是「pilot」，這個名詞一直沿用至今。引水人在更早的時候也被稱為「安針」，意指使用羅盤上的針來測量方向，以帶領船隻進入港口。無論如何稱呼，引水人的主要職責始終是相同的，就是引導船隻進入港口，確保安全。

引水人在台灣

在台灣，引水人的歷史可以追溯到 1949 年，他們確保了船隻安全進出台灣的港口。在船隻進港前，就已經充當了國際外交的使者。他們的工作不僅是引導，還包括與來自不同國家的船員

建立聯繫，建立友好的互動，並向他們展示台灣的熱情和魅力。這種互動不僅有助於港口運營的順利進行，還有助於促進國際理解和友誼。

成為引水人的道路

　　成為引水人是一項充滿挑戰的職業。首先必須在航海相關學校畢業，取得船副執照。然後需要從事海上航行工作，從實習三副開始，逐步晉升至船長。

　　在擁有船長資格後，必須達到特定標準，以獲得成為引水人的資格。通常需要對特定港口的水文有深入瞭解，確保船可以安全進入港口，引水人執照考試每 2 年一次，從三副做起，最快至少要 15 年，平均約 20 年時間才能磨練成引水人。 引水人的薪水依據引領的船舶噸位越大薪水越高，高雄港引水人平均月薪60-80 萬不等。

　　報考引水人的資格要求包括：

1. 年齡未滿 50 歲，且具備相關考試條件。
2. 需領有一等船長或二等船長證書。
3. 擔任 10000 噸船以上的船長資歷 3 年以上。
4. 進出特定港口 100 次以上經歷。

引水人還必須通過體能測驗，包括：

1. 攀爬高度 9 公尺的引水梯。

2.60 秒內，徒手攀登高度 9 公尺繩梯上、下各一次。

這項測驗的嚴格標準反映出引水人工作的危險性和要求高度的體能。

24 小時待命

碼頭作業的不確定性是引水人工作的一大挑戰，儘管船舶提前報告進出港的時間，但碼頭作業可能因各種原因而受到延遲或改變。引水人必須具備靈活應變能力，在短時間內做出決策。無論是白天還是黑夜，平靜還是惡劣的氣候。當船舶接近港口時，引水人須快速反應並前往待引水的船邊。

引水人薪資高，風險也大

如強風或大浪，爬升舷梯變得更加危險。必要時決定是否應暫停登船。只要稍不留神，就可能失足落水，或遭兩艘船夾到重傷，雖然都有穿救生衣，但必須趕緊游離船邊越遠越好，因為船不會停下，仍在航行，怕會被船尾的螺旋槳水流吸入。

在郵輪上工作總是隨時出現變遷。回顧我的郵輪工作歷程,每次合約都意味著不同的崗位轉換。一開始,我在安全部門擔任助理,然而,下個合約時,我的工作卻轉到了駕駛艙當駕駛班,無論崗位如何轉換,我始終秉持著學習的態度,不斷吸收新知識,不斷成長。

船上工作攻略

掌握應徵郵輪的祕訣

以往申請郵輪公司的工作對於台灣人來說是相當困難的。在中國，郵輪船員招募大多透過仲介公司，分為不同等級，主要有以下：

一級仲介：
- **優點**：可能是船公司的指定仲介，收費便宜較有保障。
- **缺點**：學員多，無法照顧周全，回覆效率較慢。
- 適合已經郵輪工作經驗的人，如：轉換他船公司，以及對郵輪工作有一定瞭解的人。

二級仲介：
- **優點**：回覆訊息快，學員相對少，照顧周全。
- **缺點**：價格高，部分二級仲介需做功課，瞭解評價，避免踩雷。
- 適合郵輪新手、英語程度只有基礎者。

仲介的服務內容有介紹船上崗位資訊、指導填寫履歷；英語測試，根據你的能力推薦合適職位；和安排海員證培訓、面試培訓；並協助安排船方面試及後續簽約信息，以及指導完成所需資料，像是證書、體檢表、船公司線上課程完成所需的培訓證書。還有後續的登船事宜、合約、機票、飯店安排等等。

如何挑選好仲介
當然還有 3、4 級仲介，但不管選的是哪種仲介，都建議詢問以下問題：

- **一定要做英語測驗**：千萬別害羞，建議多找幾家做，比較各家的反饋和測試結果。
- **報價明細**：問清楚每項服務的價格，部分項目如果不需要培訓，可否減掉費用。
- **上船前的簽證、護照等辦理指示。**
- **是否提供履歷撰寫的協助與教學。**
- **是否有分期付款**，如果可以，就先交培訓費用，面試成功後再支付下一筆費用。

因為部分仲介可能經驗度不足，只會提供基礎指導，這方面就得上網多爬文瞭解評價。其他還需注意的小細節有服務態度，如果在未付費時就態度很差，愛理不理就趕快換人了。多瞭解多比較，在諮商和英語測驗階段通常不會收費，這時可把自己想問的問題問清楚。最後很重要的，是否具備合法營業執照以及是否提供發票。

在船上服務期間，薪水中有一部分可能要交給仲介公司，至今船公司還是習慣與仲介公司合作，仲介也比較能找到和培訓郵輪公司需要的人才。

而台灣至今尚未建立相應的郵輪仲介公司體系。以往是要國外郵輪公司加入台灣海員工會，並每年交會費，同時聘請的台灣船員還需交一筆保證金給外僱會，以確保郵輪公司會支付薪水給船員。但如果站在船公司的立場，在還沒聘用船員前就要繳保證金，這位新聘用的船員面試時表現積極，但真正上船後用各種理由推拖而不做事，像是暈船、身體不舒服、想家等，類似這種讓郵

輪公司傻眼的案例其實也不少，暈船卻堅持不吃暈船藥，就一直待房間不出來工作；或突然要離職下船，那麼船公司支付的機票、飯店（船公司會支付船員上船前一晚的飯店住宿費）、保險費等就白花了，這些規定就澆熄了國際船公司聘用台灣船員的熱情。

經過多次建議針對「外僱會保證金」、「外僱辦法」進行改善，現在不用再繳保證金，可以自己上網申請，並且回台灣後可以拿船上服務資歷證明，登記在你的海員服務手冊裡，證明你曾經在哪一家船公司服務過。別小看這個服務記錄，對於未來再轉到他家郵輪公司，不僅能證明你有郵輪服務經驗，還有機會加薪。

如今台灣人終於可以輕鬆地透過專門培訓的學校，如臺灣海洋大學觀光系、高雄科技大學航運技術係，取得郵輪最大宗、非技術性的基本執照（技術性職照的如駕駛、輪機）。

2023年廈門的集美大學還限額提供免費「海員執照培訓課程」，只需買機票飛過去，不需要入學考試，只要報名成功就可以參加課程與執照培訓，讓學生和想在船上飯店、餐飲、娛樂等工作的人，都能更容易取得所需的執照。

• 船員服務手冊裡有記錄船名、服務期間，還有船長簽名、蓋船章，船員的服務經歷都可記錄。

郵輪工作有門檻嗎？

答案是：不一定。

與保險、房仲一樣，不是每個部門都需要，有些部門需有相關執照，如廚師要有食品處理證書、廚師執照，也都需要接受食品處理課程，確保能安全處理和製備食材。

其他的進入門檻：

- **最低年齡**：19 歲，不同郵輪公司和職位有不同的最低年齡要求。
- **學歷和專業要求**：大多數船公司不會要求學歷和專業，除非是特殊職位，如醫生、兒童看護等。
- **英語能力**：以聽說為主，能夠流利交流，進行日常簡單表達和專業領域的表達。我還沒遇過船公司要求多益成績。
- **工作經歷**：大部分職位並無相關工作經驗的「硬性」要求。
- **身高、相貌**：沒有身高和外觀要求，更注重職位專業能力，如銷售技巧、應變能力、個性等。依公司、部門規定部分身體部位不能刺青。
- **無犯罪記錄**。

需要準備的執照、文件

郵輪上的任何部門員工（銷售、清潔、服務生……），只要是船員，可以說99%的員工都必須取得四小證（基本安全訓練）。只有極少數人員，如郵輪公司外聘的講師、短期的特聘人員（可

能只待一兩個航程）可以不用，例如，受邀演奏的嘉賓。需注意，這不同於郵輪公司長期約聘的音樂家，這些演出者通常是由經紀單位推薦上船，並且必須在演出中取得一定的高評分，才能獲得後續演出的機會。

▶ 四小證：「人員求生技能」、「防火及基礎滅火」、「基礎急救」、「人員安全與社會責任」、「客輪群體管理和危機處理及行為管理」。

中華航業人員訓練中心的開課月份與費用

	受訓時數	費用／台幣	開課月份
基本安全訓練	66 小時	12000 元	2、5、7、9、11
保全意識訓練	8 小時	1500 元	5、9、11

「客輪群體管理」涵蓋了與乘客相處的技巧，如有效的溝通和處理客人的需求。在突發狀況下保持冷靜並有效應對的能力。建議在台灣先取得這些證照，這不僅有助於提升自己的職業競爭力，也確保在郵輪工作時能夠更加安全地處理各種狀況。另外有些船公司會要求船員接受他們內部的客輪群體管理訓練，讓新進的職員能更有信心且準備充分地投入郵輪工作的新旅程。

除了取得基本四小證外，還需要準備「船員體檢證書」。要注意的是，船員體檢證書的規定會視郵輪的船籍國（即船尾掛的國旗）而定，因此建議在確定錄取後再去取得體檢證書，有兩個原因，首先，每間船公司對體檢表的效期通常為 1-2 年，如果稍後再去做體檢，這份證書的效期就能夠更久，避免過期。其次，有些船籍國的體檢要求在台灣可能無法完成，例如，我之前服務

的 S 郵輪公司，船籍國是巴哈馬，體檢表必須在有做巴哈馬體檢表的國家才能進行，並且不承認台灣醫院所簽署的核可簽章。

▶ 船（籍）旗國是指船舶註冊的國家，根據其法律進行註冊和授權。像任何海上船舶一樣，郵輪在船旗國的法律管轄下運行（如果郵輪牽涉到海事案件也是如此）。船旗國對船舶擁有權威和責任。定期對船舶進行檢查，核准船上設備和船員，發放安全和船舶污染相關文件等。

全球最受歡迎的郵輪方便旗國

- **巴哈馬**：嘉年華郵輪、挪威郵輪、皇家加勒比郵輪等一些大型郵輪。
- **巴拿馬**：嘉年華郵輪、地中海航運公司（MSC Cruises，也是全球最大的集裝箱航運公司之一）。
- **馬爾他**：皇家加勒比品牌的 Celebrity 和 TUI。
- **荷蘭 / 荷蘭皇家旗幟**：荷美郵輪（嘉年華集團品牌）的船隻。

　　從以上可看到同一家郵輪公司，旗下的郵輪船隊可能掛不同的船籍國。

　　除了巴拿馬在台灣可以做體檢，大多其他方便旗國都得到國外。可以找鄰近台灣有做巴哈馬體檢的國家，如新加坡或菲律賓，進行相應的體檢，也就是等到船公司的合約確定後，再前往做體檢，可當成是去旅行一趟。記得出發前請體檢中心寄一份電子體檢表給你，再轉發給郵輪公司人事部確認是否可用。

1_我飛到挪威奧斯陸做船員體檢。挪威的消費非常高，出發前要先確認需花幾天才能拿到報告，最後我只花兩天就拿到報告，也可選擇郵寄回國。通常會先收到電子版的體檢表，如果郵輪公司急著要體檢表，就可以先寄送電子體檢表。2_體檢表背面是體檢項目：驗血、驗尿、聽力、視力測驗、身高體重等基本檢驗。3_疫苗接種紀錄。現在上船前都會要寄一份給船公司，確認已打過國際認可的Covid-19疫苗（至少3劑）。4、5_其他疫苗證明，如黃熱病疫苗（Yellow Fever Vaccine）效期已從10年改成終身有效。國際郵輪去南美、非洲等國家常需要黃熱病疫苗證明。

尋找自己的郵輪工作教學篇

在填過眾多郵輪公司應徵網頁中，印象深刻是皇家加勒比要填的資料較多。不過好處是你填完一份完整的資料後，未來申請同公司的其他部門職位時就會簡單許多，因為基本資料、證照、照片公司都已經有了，只要定期（2-4 週）上官網或應聘郵輪網站關心一下最近開放哪些職缺。我還會在應聘郵輪網站的關鍵字搜尋打上「Mandarin」或「Chinese」，看看會跳出什麼職缺，善用比其他歐美船員會中文的錄取優勢。

比較容易錄取的職位還是以房務人員（Cabin Steward）、前台人員（Receptionist）、免稅商店人員（Duty Free Sales）、酒吧服務人員（Bar Staff）、餐廳服務人員（Waiter）等。而我當時曾有假想過，如果要轉調，我最想去的部門是免稅店和人事部門。

一般免稅職員的薪水接近駕駛的三副薪水，約 3500-4000 歐元。一天站班 10-11 小時，其實我在駕駛台每天也都至少站 8 小時。如果升職到商店經理，月薪有時直逼副船長的 10000-12000 歐元。而如果想當上副船長，得從實習生開始至少熬十年時間，而且工作壓力山大。免稅部門只要航線對了，如亞洲航線，中國人幾乎上船都買爆免稅商品，業績壓力較小。

人事部門的入行就可領駕駛二副的薪水（約 4500 歐元），雖然有經驗後的薪水不像免稅店爆發式成長，但也能穩穩的領大副級的薪水（約 5500-60000 歐元）。同時是能認識最多船員的部門，因為船員上郵輪的第一站就是到人事部報到繳交資料。在地中海郵輪公司舉辦員工派對的也是人事部門，是個歡樂的工作。缺點是偶

爾要當一下船員的業餘心理醫師，聽員工抱怨工作，解決一些稀奇古怪的事，如員工半夜酒喝太多，跑到客艙區裸奔或打架，情節大者就會呈報給副船長，看是否申請不適職，讓鬧事的船員下船。

• **步驟1**：上網打關鍵字：如 Cruise Job、Cruise Career等關鍵字。

• **步驟2**：找尋船上適合你的相關職位。

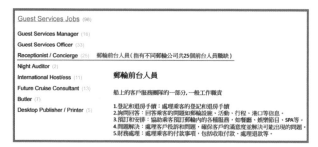

• **步驟3**：從瞭解自己相關職位，可順便學習其他職位的工作內容，練習郵輪相關英語。

郵輪工作的代理招募公司

V. Group

V.Group 是全球最大的船舶管理公司之一。在全球有六十個辦事處,管理商業

船員招募公司	
Recruiter:	V.Ships Leisure
Category:	Guest Services Jobs
Position:	Receptionist / Concierge
Published:	14 July 2023

船隻,包括散貨船、油輪、郵輪和離岸船隻。公司在岸上擁有超過三千名員工,海上和離岸職位則有超過四萬四千名人員。

與多家知名郵輪公司都有合作,涵蓋皇家加勒比集團(Royal Caribbean Group)、迪士尼郵輪(Disney Cruise Line)、挪威郵輪控股公司(Norwegian Cruise Line Holdings,包括挪威郵輪、歐洲郵輪和七海豪華郵輪,以及知名頂級飯店品牌推出的全新頂級遊艇麗思卡爾頓)等,其中聘用中文船員又以皇家加勒比和挪威郵輪最受歡迎。

維京船員(Viking Crew,維京招募有限公司)

Viking Crew 是一家英國公司,成立已有三十五年,一直在海事行業中擔當著先驅的角色。目標是與企業建立合作聯盟,以便在最需要的時間和地點,提供彈性且全面的人力資源支援。

合作的知名郵輪公司有地中海郵輪(MSC Cruises)、荷美郵輪(Holland America)、途易郵輪(TUI Cruises)等,聘用中文船員以地中海郵輪最受歡迎。

透過郵輪職缺網站尋找郵輪工作的優點是：可以全面瞭解業界的情況，包括不同的郵輪公司、職缺種類和薪資待遇，但對船員福利來說，據我的經驗是真正上船後才能全盤瞭解。

　　總結就是多投履歷，多發郵件給從官網找到的聯絡信箱。或過一陣子（3-6個月）在招聘網站再次申請之前沒申請到的職缺，為的就是再次刷新，有更多被看到的機會。我之前就是不斷刷新「重複點選希望的職缺」，就常常收到回信，多嘗試一次就多一次機會。

勇敢迎接變遷

　　在郵輪上工作總是隨時出現變遷。回顧我的郵輪工作歷程，每次合約都意味著不同的崗位轉換。一開始，我在安全部門擔任助理，主要負責員工安全培訓。我經常在船上員工區的一個小教室裡，向新進員工提供安全手冊，用公司的安全簡報 PPT 教導他們船上的安全知識。從教導救生艇數量到介紹公共空間的安全設備，都是我的工作範疇。

　　然而，下個合約時，我的工作卻轉變到了駕駛艙當駕駛班，大多時間都在駕駛艙值班。這份工作讓我明白到，即使是甲板駕駛人員，也需要學習眾多方面的知識。這和之前在貨櫃船上的系統有著截然不同的特點。每天我都像一塊海綿一樣吸收新的技能，更深入地瞭解了郵輪駕駛的運作模式。這經歷不僅為我帶來了多元化的專業知識，也讓我對郵輪行業的運作有了更全面的認

識。無論崗位如何轉換，我始終秉持著學習的態度，不斷吸收新知識，不斷成長。

右圖右邊這位是法國郵輪公司臨時調派來的前台服務人員，她的任務非常重要，因為船上的飯店服務只要有中國客人就都得靠她翻譯。她目前正在法國就讀市場行銷研究所的課程，因為朋友在郵輪上工作，她利用暑假來船上體驗船員的生活。

她有法國居留證，所以法國船公司給了她一份非正式船員的正式合約，也就是未經過大型船員雇用公司聘請，而是直接從船公司內部的中文客人銷售需求而另聘，算是走捷徑。這位勇敢的年輕女生的第一份合同將她帶上了郵輪業界數一數二的頂級品牌。她跟我分享，她很興奮能有這次的體驗。簽署的特殊合同僅為期兩個月（前台人員合同約在 4-6 個月）以配合中國市場的需求，總共進行了四次正北極的旅程。儘管在正北極航程中很少有時間能下地玩，她還是很珍惜這次寶貴的試煉。在船上，她學到了客戶服務經驗，為客戶提供翻譯和解答疑問，用自己的熱情和努力豐富了這段旅程。無論未來是否選擇在郵輪業繼續發展，她在履歷中留下了濃墨重彩的一筆，為自己編織了一段珍貴的回憶。

另一個是凱西的故事，她是一名菲律賓女侍，首次嘗試郵輪工作。通過 Masaisai 郵輪仲介公司，她獲得了酒吧女侍的職位。然而，在上船前一週，公司臨時安排她擔任三個航次的餐廳助理服務生。面對這變動，她毫不猶豫地接受了挑戰，雖然只有短短

的兩週時間。對她而言，這是一次學習和成長的機會。完成任務後，她回到酒吧女侍的崗位，並因出色表現被提升為資深酒吧侍員，同時也獲得了加薪。

<div align="center">⚓</div>

專業技能無壓力，
達人一一為你解答！

（案例 1）

前台人員的應聘內容及申請條件，不同船公司的工作內容大同小異。

負責客戶服務請求和問題處理：確保所有客人的投訴和要求都能得到及時有效的處理。

- 參與每日早會：討論每日問題並回應客人的回饋意見。
- 與船上各部門互動：確保問題得到追蹤記錄；通常電腦系統中都可確認有追蹤和記錄。
- 向船上部門提供 Medallia 結果。
- 熟悉 Fidelio 系統。
- 與陸地團隊的聯繫：處理異常情況的賠償事宜，進行協調處理。

這份工作申請的關鍵特質如下：
- **卓越的溝通技巧**：與客人和船上團隊進行高效溝通，關

鍵就在耐心、耐心、耐心。一艘大郵輪載客約 4000 人，通常前台輪值人員只有 8 位。一趟日韓航線航期 5 天，平均每位前台人員一個航程，一位客人只問一個問題，每天被問的問題量可能跟陸地上的飯店假日忙碌狀況差不多（4000 ÷ 8 ÷ 5 = 100）！

- 客戶導向：專注於客戶體驗，致力於提供優質服務並解決問題。

- 應變能力：在快節奏環境下冷靜應對，快速適應變化並處理突發狀況。

- 團隊合作：與船上各部門合作，確保問題能及時解決並推動服務品質的提升。

▶ Fidelio：郵輪業中廣泛使用的應用程式，約四十家郵輪公司使用此系統管理的兩百多艘船。用於管理客戶和旅客相關信息的計算機軟體。主要功能包括預訂和管理客房、跟蹤乘客的住宿需求、處理付款事務、管理郵輪的餐飲和娛樂安排，以及追蹤客戶的特殊要求和偏好。有助於確保郵輪上的所有事務運作順暢，提供更好的客戶服務。它能夠讓郵輪工作人員更有效地處理客戶信息，確保客戶的需求得到滿足。

▶ Medallia：用於收集和分析客戶的反饋數據以改善郵輪乘客的體驗。通過使用 Medallia 平台，船上的工作人員可以追蹤乘客的意見、需求和滿意度，以確保提供更好的客戶服務。此外，Medallia 結果還可用於協助解決客戶投訴，改進餐飲、娛樂和其他活動。

Master of Excellence program
(卓越大師計劃)

卓越大師計劃旨在提高船上工作人員技能和服務水平的培訓計劃，通常包括以下方面：

- **服務培訓**：瞭解如何處理客戶的需求、投訴和要求，並以專業和友善的方式滿足客戶期望。
- **客戶互動**：與客戶建立積極的互動，建立良好客戶關係，並提供個性化的服務。
- **安全培訓**：明白在緊急情況下應如何行動，以確保乘客的安全。
- **團隊合作**：鼓勵工作人員之間的良好團隊精神，使船上的服務流程順暢。

總之，成為一名前台客服人員需要客戶服務熱忱、負責任和組織能力、團隊合作精神、主動性，而大多數大型郵輪公司已建立自己的線上員工學習系統，幫助新職員學習和熟悉基本的郵輪禮儀、工作環境、安全措施等重要課程。這些學習資源含教學影片與客戶情境問題教學，最後不免還是會有個小考（通常為選擇題），讓新職員在上船之前積累必要的知識和技能，以確保在船上能更好地融入郵輪工作環境，也有助確保郵輪公司的員工都具備必要的專業知識。

(案例 2) 一個放手一博的機會

- 我們急需尋找一名前台接待員加入一家郵輪公司。
- 到職日越快越好。
- 應聘者應具有流利的德語能力，最好具有郵輪工作經驗。
- 必須持有有效的 STCW 證書和健康檢查證明。
- 這個職位可以是正式合同，也可以是短期職位，約為 6 週至 8 週。
- 薪資以歐元計算。
- 如果您對此職位感興趣，請立即申請以獲取更多信息。

Recruiter:	Viking Crew
Category:	Guest Services Jobs
Position:	Receptionist / Concierge
Published:	6 September 2023

We are URGENTLY looking for a Receptionist to join a cruise company

Start date is as soon as possible.

Applicants should have fluent German language and ideally have previous cruise ship experience. Must hold valid STCW and Medical.

This role can be permanent or temporary for the urgent opening. Contract length is 6 months but temp could be 6 weeks to 8 weeks.

Salary in Euros.

Apply today if you could be interested for more information

- Receptionist required for cruise company- German Speakers(郵輪公司招聘會說德語的接待員)。

STCW Certificates
You will need valid STCW certificates to apply for this position. Find an STCW course near you.

Work Experience Requirements
All applicants must have previous experience in working on a Cruise Ship, in a 4/5* Hotel or in an Upscale Restaurant.

Language Requirements
Good knowledge of the English language is required.

附上STCW課程連結

達人分析

VIKING CREW 為知名應徵公司。

合約雖然只有短短 6-8 週，但如果你在船上表現良好，船公司有可能讓你繼續做，也可以主動向部門主管提想續約的意願。申請續約最好提前一個月，可幫助船公司在調度上節省上下船員的機票費用。

相對容易的經驗要求，文中提到不一定要有郵輪經驗，在高檔餐廳服務的經驗也可，但高檔的定義很模糊。

關心每位應徵者的發展，提供 STCW 證照取得的相關資訊，取得所需的證書。鼓勵先投遞履歷，即使在這次應聘中未被選中，應徵檔案也已保留在公司系統中。下次有其他工作機會出現時會優先考慮您的申請。表示這家船公司重視每一位潛在的成員，期待建立長期的合作關係。

⚓

履歷模板

簡歷第一頁讓人資主管看到重點

1. 置頂的聯繫方式

履歷第一頁最上方就能清晰看到你的聯繫方式，好讓對方對你履歷檔案有興趣時可以直接複製貼到他的資料檔裡。哪怕這次沒錄取，也許會存至未來聘用人才的系統裡。

2. 學歷

相關工作技能很重要，也是最吸睛的部分。公司大多會想瞭解你對申請的工作是否有相關技能，對大多數郵輪公司來說，學歷只是參考，但有少數探險公司聘用的講師薪資會因學位高而較多，譬如一天薪資原本是5000台幣，學位高者可能是5500台幣。

3. 經歷

以我的郵輪駕駛工作來說，至少需會兩種語言（中文和英語），公司讓我從貨櫃船二副轉來當郵輪三副，原因就是我會講中文。第二外語取決於公司主要經營的客群國籍，我的工作語言能力不是非得檢定考到高分，完全沒在看多益、雅思程度，主要還是在面試時，能用外語和面試官應對自如的交談。而安全部門裡使用的電腦系統、分配工作人員的安全編碼和管理船上安全設備，都可以上船之後再學，不用擔心。

4. 漸入佳境，累積經驗的奇幻之旅

即便缺乏相關經驗，每一步都是累積的寶貴一環。我大學時期渴望參與長榮海運的實習計劃，但公司在桃園，我住在台北，也不願意放棄，最後找到了長榮海運在台北的「海事博物館」志工導覽員的機會。

這段實習經驗讓我深刻體會到如何有效地傳達知識與興趣，也成為我之後求職面試的話題之一，偶爾被提及，面試官往往會好奇問我從志工經驗中學到了什麼，也在我面試探險隊時發揮了關鍵作用。探險隊的一部分工作是戶外導覽，而我所累積的導覽經驗正好符合這個要求。

所以在學期間積極參加各類營隊增加履歷亮點，多參與一些

廣泛職業受用的培訓、認證或執照課程是很有價值的，例如「小小聯合國營隊」，這類營隊旨在培養領導才能、溝通能力、協作技巧以及解決問題的能力。而這些對未來職業發展將會帶來深遠的影響，總之，提前為未來做好準備，無論走向何方，都是值得的投資。

遵循直覺、勇於嘗試，即便看似不直接相關，每一次嘗試都可能在某個時刻突然派上用場。無論遇到什麼挑戰都是值得的，因為它們將成為前進道路上的重要一環。

5. 頭銜寫得越厲害越好

使用具強烈專業感的頭銜突顯自己的能力，稍作修改以提升專業感，例如：

2010 - 2012：旅行社的旅遊規劃專員，提供旅遊方案。可以這樣寫 →→→

• **2010 – 2012：旅遊規劃師。為客戶量身打造獨特的旅程，這段經歷體現我對客戶需求的敏感度和精心策劃的能力。**

把自己所有會的相關技能都寫上去，沒有規定某種按摩技能要有 5 年以上經驗才能寫，像是應聘按摩師的頭銜可以這樣寫 →→→

• **全方位按摩治療師。擅長：深層組織按摩、能量平衡按摩、穴位療法、熱石按摩。**

如果錄取了，但履歷表上寫的某項按摩法還不熟練，要趁上船前練習到純熟，以確保在上船後能確實的做好工作。

Mandarin / English Translator & Guide in Evergreen Maritime Museum for three years

Evergreen Maritime Museum is to preserve and present the history, art and science of boats and ships, in the hope of generating public interest in maritime culture and in turn inspiring the pursuit of knowledge and the spirit of exploration.

The museum has permanent displays as well as temporary special exhibitions, including Navigation and Exploration, Maritime Taiwan & Marine Paintings, Modern Ships & Special Exhibition, History of Ships.

Evergreen Maritime Museum
Evergreen Maritime Museum: (evergreenmuseum.org.tw)

Playing piano and violin (First violinist in school orchestra)

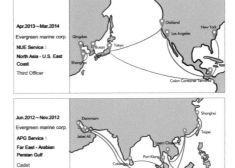

①

Che-Yu,Wu (Daniel)

Cell：+ 886 966871805 、 Skype：danielwu918@gmail.com 、 Email：uspacific@yahoo.com.tw

② EDUCATION :
- Merchant Marine Major in National Taiwan Ocean University
- Singapore Polytechnic – "Shipboard Training and Assessment"

SKILL :
- TOEIC score : 890, Fluent in English, Mandarin, Simultaneous and Consecutive Interpreting
- IAATO Online Assessment – Peninsula & South Georgia for Expedition Guides (2017–2023)
- AECO Field Staff Online Assessment (AECO, Svalbard & Greenland) (2018–2023)
- Lecturer, Workshop, Zodiac driver, Rifle handling for polar bear protection, Sea kayaking, Ski
- **③** Search and rescue, Radio communication, Passenger safety, Crowd management, Radar, ARPA,
- RYA Powerboat Handling Level 2 & Pleasure Vessel Operator Certificate of Competency (Yacht)
- Boat handling skills in difficult conditions, Nautical Chart, Medical care, First Aid, Emergency drills
- CPR & AED administrator training, Mountain rescue training
- Chinese Cuisine Cookery (Technician certificate), Canada Yukon "Be A Responsible Server"

④

Apr.2013～Mar.2014
Evergreen marine corp.
NUE Service :
North Asia - U.S. East Coast
Third Officer

Jun.2012～Nov.2012
Evergreen marine corp.
APG Service :
Far East - Arabian Persian Gulf
Cadet

⑤ **⑥**

- 我的「山城嚮導安全講習」、「船員專業訓練合格證書」、「AED管理員訓練課程」等各類證書。

應聘免稅店店員，如果曾擔任過某免稅店商品的講師、銷售過保養品，也可以加上備註：

- 曾擔任品味奢華導師、精品保養專家。

6 善用地圖

地圖可以讓船公司（人資主管）快速瞭解你去過的地方，讓他們知道你與不同國家的人可以和樂相處，容易融入多國文化工作環境的（非常多人資主管在意這一點）。如果你有在其他國家旅遊的經歷或打工，也可以做一個地圖標示去過的地方，並在旁邊標注做過什麼工作，善用地圖讓你的資歷顯得更生動。

第二關：記錄生活讓面試官更瞭解你

現在不管是陸地或郵輪工作，很多外商都採線上面試，免去以往到公司排隊填寫表格的長時間等待和快速篩選需要的人選，其中一個就是上傳自我介紹的影片（60-90 秒），只有一分到一分半的時間，除了要讓對方記住你的名字／來自哪個國家、學經歷、為什麼想要應徵這份工作等基本資訊，以下自由發揮的題材，能讓面試官更瞭解你。

- 工作中曾碰過什麼難題，你是怎麼處理問題的？
- 曾遇過什麼樣的貴人，他給了你什麼樣的啟示，一個生命中的轉捩點等等。
- 給自己未來 5-10 年的期許、目標。

- 瞭解應徵工作的內容及表達能 4-6 個月在船上工作的態度。
- 最後是在面試中滿常會被問到的,「你是否單身」,面試官不是要跟你搭訕,主要是想知道如果長時間離開另一半,是否會影響到你的工作狀態。

　　在準備求職時,有空就練習做一個自我介紹影片,想要脫穎而出的話,更可將自我介紹「影片化」,也就是用真心來介紹自己,譬如你想表達自己會彈鋼琴,畫面就剪輯你彈琴的畫面(只要 3-5 秒);提到學歷,畫面就轉到你望著學校大門的照片;你有救生員執照,畫面是你帥氣的戴著墨鏡坐在泳池旁的救生員椅子上;諸如此類,將自我介紹變成一個豐富有趣的短影片,而不是站在僵硬的白牆前面對著鏡頭說話。

　　又譬如你想申請美髮設計師的工作,你的 Instagram 上就可放上許多作品照片或客人剪燙髮的前後對比短影片;這些都可以增加面試官對你的印象。或者請朋友扮客人的英語對話,場景不一定真的要在美髮店,主要是讓面試官參考你在跟他視訊面試以外的生活表達能力、講話清晰度等等。如果找不到朋友或怕尷尬,也可以自己模仿兩個角色,穿不同的衣服來辨識不同角色,而自己扮演兩個角色更加分,可讓面試官透過你自己編的劇本,表現你是有想法的,有活力,也具備為客人思考的立場。

在這個富有想像力的郵輪工作中，探索一種不同尋常的生活方式，一種讓你從傳統的生活循環中解脫出來的方式。這是一段充滿冒險和機會的旅程，讓你遠離固定的房租壓力，探索世界的美麗，賺外幣也認識新的朋友，在不同國家港口留下你的足跡。

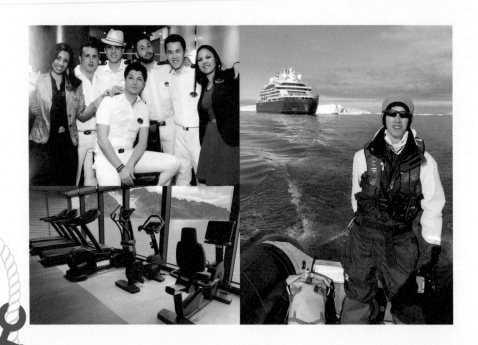

PART

3

遊輪工作的美好

自由、冒險與國際交流的魅力

打工遊學是以遊學為主，打工為輔，讓你真正學習英文，與各國遊學生交流，並拓展人脈。語言學校多數位於市區，方便就近安排打工地點。學校及代辦機構會提供工讀輔導，工作以服務業為主，也有少數機會可到企業實習（例如加拿大 Co-op 課程）。打工遊學較沒有年齡和名額限制，適合 31 歲以上沒有抽中打工度假簽證的人，有更多自由的時間體驗國外生活，並且不需要支付語言學校學費。

打工度假是度假為主，打工為輔。這種方式的特點是有 1 年到 3 年的工作期限，視不同國家的打工簽證而定，像澳洲若符合打工資格，最長可待 3 年。可以前往多個國家，如澳洲、紐西蘭、日本、英國、愛爾蘭、加拿大、韓國等共 17 國，對英文程度沒有特定要求，但如果是「證照課程」可能就會有相應的英文程度規定。打工度假雖然有較長的工作期間，但同時需要有較好的英文程度才能獲得更多的工作機會。

相較於打工遊學或打工度假，郵輪工作最大的優勢應該是，在船上生活無需支付租金，船上也會提供餐食，而且機票等費用也是由船公司支付；對於預算有限的人來說，除了可以節省大量費用，也同時有收入。另一個很大的好處是生病時無需擔心，船上有醫生及護士，即使遇到船上醫療設備無法解決的問題，船公司也會安排並支付靠港後到醫院診所的醫療費用，是一個安心的保障。

郵輪工作的優勢

優勢 1：迅速累積存款

如果你現在正處於沒房沒車的階段，每個月都要交出薪水的三分之一給房東，這個充滿冒險的機會等著你，想像一下，在船上工作，不僅食宿全包，還有機會在世界各地旅行。你的生活不再被高昂的房租束縛，上班也不再需要通勤時間和交通費用，每個月的支出將大幅減少，而存款可以迅速累積起來。

大家都很關心的工時與薪資，郵輪平均一年工作 8 個月，等於放假 4 個月（120 天），看似沒有週休二日，但其實每年放假的天數跟一般上班族是差不多的。

優勢 2：上班、回家距離 3 分鐘

在郵輪上的工作環境，想像一下，你只需從自己的房間走幾步，就能輕鬆地進入員工專用的電梯，然後短短兩分鐘即可抵達工作的地點。即使是最遠的距離也不超過 300 米，讓你能夠快速、輕鬆地抵達工作崗位。

不僅如此，當你下班或需要午休的時候，也能快速回到自己的房間休息，不需要花時間等待交通工具和交通堵塞。而在陸地上的生活必須來回奔波，早上 7 點出門上班，下班回家是晚上 7 點，整個工作日加上通勤的時間，可能需要花 12 個小時，少了許多寶貴的休息和自由時間。

陸地餐廳工作的年資與薪水

工作年資	年均薪 / 台幣
1 年以下	50 萬
1-3 年	54 萬
3-5 年	56 萬
5-10 年	59 萬
10 年以上	69 萬

• 資料來源：https://guide.104.com.tw/salary/job/2006002002?analyze＝workexp&salary＝annual

郵輪上的餐廳工作年資與薪水

工作年資	年均薪 / 台幣
1 年以下（資淺服務生）	37 萬（月薪約 1500USD）
1-2 年（助理服務生）	43 萬（月薪約 1750USD）
2-4 年（服務生）	74 萬（月薪約 3000USD）
4-8 年（領班服務生）	90 萬（月薪約 3650USD）
8-10 年（餐廳副經理）	100 萬（月薪約 4000USD）
10 年以上（餐廳經理）	109 萬（月薪約 4400USD）

• 資料來源：https://www.cruiselinejob.com/foodand.htm

優勢 3：機票免費，世界任你飛

再來，船公司會提供上船地點的來回機票。機票任你飛的機場，例如上船前跟公司提出開從台灣飛阿根廷的機票，下船後要去東京度假，就請公司回程開阿根廷到東京的機票。

由於船員上下船的時間會變動，原因可能，一是想在船上待久一點多賺些錢，提前一個月向公司申請延長合約。二是船隊的調度需要，公司的另一條船需要會講中文的員工，這時經你同意後，讓你提早兩個月下船，再飛到另一個國家的港口上船。三是升遷，在合作兩個合同後，船上主管滿意你的表現，就會在船上簽一份新合同，通常會請你多做個兩個月再下船。這也是為什麼公司會在上船前詢問你去程及回程機場名稱，但通常只會先幫你訂單程機票，而不會訂來回機票，因為下船的國家或城市機場常會與預計的不一樣。

所以下船前可以跟公司或船上人資部提早確認要返回的機場，然後再回到上船的港口。你可以選擇在消費水平較低的國家度過休假，像是到泰國曼谷入住商務旅館，每天沉浸在泰式按摩和泰式料理。

要注意的是，船上每個部門都有一些規定，例如某些部門規定員工上班前 8 小時不可飲用酒類，如果酒測超標而被解僱，或因重大個人因素而被遣返的員工，公司就不會支付回程機票，也就是會在你下個月的薪水中先扣除回程機票的費用。

前一天餐食也由公司照顧

船公司通常會讓員工在上船前一天住在港口附近的飯店，住宿通常會含晚餐。有些公司是請港口代理發 20-25 美金（約一餐的等值費用），讓你到飯店附近的餐廳自行解決。

轉機時間太長的應對

船公司常常為了買便宜的機票，而把長途飛機拉得更長，這樣可以省下 1-2 萬台幣。如果候機時間超過 10 小時但又不滿一天（無法安排飯店住宿）的尷尬狀況，建議寫信給公司詢問：是否可以使用付費休息室，一個郵輪公司要管理許多船隊和船員，通常你不主動問，他們不會為你著想，有些權益是要自己去爭取的。記得在收據上用英文註明清楚使用日期、費用（匯率美金或歐元）和使用目的（非英語系國家的機場發票收據不是英文，寫上英文讓公司看得懂）。

累積航空里程

是的，當船員必須常常飛來飛去，但探險船的合約通常比國際郵輪再少兩個月，因為船小，目的地較偏遠（如南北極、澳洲金伯利等觀察生態的地方），能夠下地去透透氣、踩踩地氣，買東西的次數跟地方真的不多，所以一般來說合約不會提供太長，因為怕船員做久膩了，對客人的服務品質也會降低，對船公司也不好。

船公司提供的機票也可以累積到自己的里程，但因為不是用我自己的信用卡購票，里程累積通常會打對折（50%），里程數也有期限。我的技巧是，選一個自己屬意的航空聯盟，如星空聯

1_斯瓦爾巴機場下飛機。2_斯瓦爾巴機場提行李。3_公司交通車接去旅館住一晚，隔天上船。4_船公司會提供員工一晚的住宿（沒有固定哪一間旅館），但有時候訂不到那麼多房間，就可能兩個員工住一間房。5_我在交通巴士上。

盟、天合聯盟等，因為船公司提供的機票是相對便宜的機票，為了不讓里程分散到不同聯盟，屆時到期無法使用就很可惜，可以透過 Trip.com, Skyscanner 等查詢機票的網站。

如果你想用星空聯盟的長榮航空來累積里程，這時就可以在機票網站上搜尋星空聯盟的相關便宜航班，儘管不是長榮航空，也是可以星空聯盟的里程登記在長榮航空上。例如：合約的上船日期是 2024 年 11 月 9 日，公司需要你在前一天抵達挪威奧斯陸。那麼你需要做的就是搜尋 2024 年 11 月 8 日抵達挪威奧斯陸的星空聯盟且相對便宜的航班，假若找到了土耳其航空（屬星空聯盟），就提前寫信給船公司安排機票的部門，他們通常都不會拒絕你。如果這班航班抵達的時間，剛好有當地朋友可以來和你碰個面，就更完美了。我的經驗是，在伊斯坦堡機場轉機時間比較充裕，而且伊斯坦堡機場的海關人對台灣人很友善，幾乎不會刁難過境轉機的船員。在台灣出發時記得向 Check in 櫃檯提供你的星空聯盟會員帳號，並且請他們把這張機票的里程登記在你的長榮航空會員資料。如果累積的里程還不夠換一張想去地方的機票又快過期了，也可以在聯盟網站上兌換一些商品，我就曾兌換過一個小行李箱和生活好物，把里程用完為止。

搭超長途飛機的祕訣

我每年幾乎固定要到南極，從台灣飛到南極一般建議往西飛，不建議飛美國。過去的經驗，美國航班通常轉機時間過短，我有三次在美國中轉，轉機時間都只有不到兩小時，同時在過入境海關也都被叫進詢問室。進詢問室還得排隊等著被訊問，每次的問題大多是：

「你這次去南美的目的是？」

「你為什麼去南美這麼久？真的是去南極工作？」

「請提供你回程的機票？」

　　有兩次被訊問時，真的是火燒屁股，因為我的轉機時間有限，還上前跟官員說明要趕去轉機。訊問完後還得到出境海關，這時候通常也是大排隊，最後只能硬著頭皮拿機票給排隊的旅客看我的登機時間，真的快來不及了，拜託讓我插隊，就這樣一個個解釋的往前走，像是跑馬拉松的速度趕往登機口，所以強烈建議往西飛。也就是從台灣飛往杜拜或土耳其（飛行 10-12 小時），然後轉機到巴西，再飛到阿根廷（飛行 16 小時），飛機時長一共約 28 小時，加上轉機時間，整個旅程約 35-40 個小時。我的策略是從台灣出發時穿紙內褲，背包裡放著乾淨的內褲，到土耳其或杜拜機場找付費洗澡的地方，約 22-28 美金，裡面皆含沐浴用品、吹風機、毛巾。貴賓室的費用約 100 美金，轉機等待時間超過 6 小時較適合使用，裡面除了有洗澡的地方，還有免費的無線網路、簡餐和飲料等。

● 日本探險行程在小樽港上船，船公司提供的飯店與餐食。我與酒吧人員合影。

優勢 4：認識世界各地的朋友

在船上，你會遇到各種來自不同國家的同事，也會認識新旅客，就有機會結為朋友，他們都可能成為你未來旅遊時的當地嚮導；比如在船上認識一位來自曼谷的新同事，就可向他請教哪裡有性價比高的出租公寓，請他推薦值得探索的地方。而當你選擇回台灣陪伴家人時，可選擇短期商務旅館，這比長租房子更靈活。相較於一年中只有 4 個月的時間在台灣，8 個月都在船上工作，這種生活方式不僅能夠減輕負擔，還能更好地運用時間。

當下一次的合約即將到來，可以寫信給船公司，說明你想提前幾天到上船港口。而船公司會提供離上船港口較近的飯店，讓你有時間體驗當地的風情，為新一輪的冒險做好準備。當然船公司只會提供上船前一天的飯店費用，其他天數的費用得自己負擔，但有免費的機票已經很幸福了。

在這個富有想像力的郵輪工作中，探索一種不同尋常的生活方式，一種讓你從傳統的生活循環中解脫出來的方式。這是一段充滿冒險和機會的旅程，讓你遠離固定的房租壓力，探索世界的美麗，賺外幣也認識新的朋友，在不同國家港口留下你的足跡。

優勢 5：郵輪的親屬朋友福利

郵輪與航空業一樣也有親友搭乘的福利，每家船公司的政策不同，也會因年資和位階有所不同，通常郵輪上的人資部門有一份福利表格，可以清楚查找是否符合福利親友。航空公司規定比較嚴格，只有直系親屬（父母、婚姻關係的另一半及自己的孩子）

才能有享有福利。船公司對於親屬的定義比較沒那麼硬性，有些公司甚至連朋友都可帶上船。

在成功收到第一個合約工作，合約長度一般較短（3-4 個月）。做完第一份合約，接下來第二個合約就有機會帶家屬朋友上船。大致分兩種類型：

一、**住客房**：這類是大多數員工會選擇的方案。通常按天計算，例如一天支付船公司 50-100 美金（包含船上的餐廳，所以選越貴的航線越划算），但缺點是，要在出發前 2-4 週時間才能確認有無客房釋出給員工親屬，無法提前安排假期。

好處是，船員和親友都可到船上的各餐廳吃飯，房間也較大，儘管只支付一個人費用，卻能享受雙人房間，不需支付單人房差價。所以家屬上船後，通常船員就會搬到客房，原來的員工房變成倉庫。假設一天 100 美金，一趟 10 天的冰島航程，假設每人售價 5000 美金，那員工只需支付 1000 美金，所有船公司提供給客人的免費下船活動也都可參加。缺點是價格稍微高些，得自己洗衣服，不能到員工區，但暖男還是會幫另一半把衣服帶到員工洗衣間清洗。

二、**住員工房** ：一些資深船員在船上有自己的單人房間，如酒吧經理、部門主管，親友如果選擇住員工房，就只需要支付一個航次的港口稅金，約佔船票費用的 10%-15%，例如每人售價 4000 美金的 10 天冰島航程，港口稅以 15% 計算，僅需付 $4000 \times 0.15 = 600$ 美金。優點是便宜，能自由進出員工區，也可到洗衣間洗衣服。缺點是房間小，行李不能帶太多。

而有些公司會規定親屬上船的福利，必須是在員工沒有在船上工作的期間，這樣員工才能好好陪家人。為了省下自己返家再上船的機票費，可以跟公司申請親屬在你合同結束的時候上船，這樣你飛回家的機票也是由公司提供。

　　推薦一個不錯的玩法，假設你將要工作的船航線是歐洲走一大圈，接著橫跨大西洋到美國東部，一路向南航行到加勒比海，再過馬拿馬運河到美國西部；就可以申請太太跟小孩在美國東部邁阿密上船，帶小朋友玩一趟加勒比海。那邊有許多加勒比海盜電影場景的島嶼，以及小孩都很喜歡的水上活動。下一個航次接續過壯觀的巴拿馬運河，到美國西部下船。簡直完美！這樣會讓太太更理解先生辛苦的船上工作，而小孩會愛死這老爸。

優勢 6：免稅商店任你買

　　很多旅客搭郵輪就是想來購買船上的免稅商品，但價格可不是購物時唯一考慮的因素，便宜但沒貨時也是沒輒。最熱賣的美妝品牌幾乎都有，也有客人是提早做好功課，一上船就鎖定好他要的名錶，因為差價可能比陸地上便宜 3%，假設一隻勞力士水鬼要價 250 萬台幣，3% 就便宜了 7 萬 5 千元，幾乎可免費搭兩次郵輪了。所以船上免稅新品進貨時，總會看到免稅店員穿著安全護腰帶忙碌的在員工走道穿梭，分工送商品，臉上帶著歡笑，因為越忙代表業績越好。

　　當然員工一次購買的數量以及能不能運送回國也需要考慮，郵輪免稅店銷售的品牌會根據不同航次、不同國家的消費族群來調整品牌及數量。

郵輪工作預防針：船上的食衣住行

　　一般對郵輪工作的想像，可能只看到他們在港口玩樂、享受美食，而忽略了他們下班後的生活，跟大多數的工作一樣，有著許多不為人知的辛苦；像國際領隊們也會在社交媒體上放自己出國工作的照片和影片，但我們看不到他們辛苦帶領客人，與當地嚮導溝通的場景，像是可能要應對客人反應食物不好吃、飯店房間有問題、班機時間延後等種種挑戰，客人的特殊需求也需要細心處理，這些細節都是我們所看不到的。

• 郵輪上的員工餐廳。

事實上，在郵輪工作下班後的生活空間大多只能在員工區域、沒有窗戶的健身房，提供的餐食雖然有蔬菜、水果、富含蛋白質的食物，能夠滿足基本健康需求，但菜色變化少。航程較長的航線，如 10-15 天或極地航線，員工餐廳提供的大多是冷凍蔬食，如花椰菜、青豆，最常見的兩種熱門食物就是義大利麵和米飯，就像菲律賓人常會說的：「Rice is power」，指吃了米飯就有體力工作。

靠港後，船員下地遊玩的時間

如果船是靠岸邊，等客人下地過了忙錄高峰期，約 30 分鐘後，員工就可以陸續下船自由活動，然後在客人上船前 90 分鐘回到船上，因為再晚就要跟客人一起排隊回船。以免稅店員工下地玩的時間為例，船通常是早上 9 點靠岸，下午 5 點回船。

但如果港口繁忙，停滿了其他船隻，無法靠岸，船只能在外海上漂著，透過接駁船接送客人，這時員工要下船就得等更久，約 1.5-2 小時不等，也就是大概 11 點才能搭上接駁船。同樣的，回船的時間就得更提早，最好下午 3 點就回到岸邊等接駁船。所以郵輪船員不是一靠岸就能下船玩！

而靠港之後的自由活動時間，有時可能要參加員工演習或內部培訓、或是需補貨（免稅部）、打掃客房（客房部），原本有五小時最後只剩下兩小時可以自由活動。這些都是郵輪上工作需要面對的現實。

01/01 青島	01/03 長崎	01/04 東京	01/06 上海	01/08 釜山	01/09 仁川
01/11 上海	01/12 釜山	01/13 長崎	01/15 廈門	01/16 香港	01/17 三亞
01/18 廣州	01/19 三亞	01/21 高雄	01/23 廣州	01/25 沖繩	01/26 東京
01/28 廣州	01/29 三亞	01/31 高雄	橘色—母港客人演習 紅色—員工演習 藍色—員工安全訓練課 綠色—免稅商店進貨 黑色—沒事就可下地玩 同一天有 2 種顏色的，就是都得做的事		

• 演習時間約1-2小時，員工訓練約30-45 分鐘，免稅商店進貨作業約2-3小時。

船員員工房間有什麼？

　　免費的住宿是優點也是缺點，一般員工的宿舍大多是狹小的兩人房，也就是需與其他人共用房間。船員的房間有什麼？真的要碰運氣！因為在員工結束合同時，上下船那一天是最忙的，不管你住的是員工房，還是高階主管的客房，房務員都會優先打掃客房。正常船員會在下船前一天把房間清理好，將床單、枕頭套洗摺好放在衣櫃裡或乾淨的桌子上，讓接著上船的船員入住。

　　但，每個人對乾淨的定義不一樣。我自己每次上船都會準備一包酒精紙巾、抹布、衛生紙、枕頭套、幾條小浴巾、洗衣袋，洗面乳和洗髮乳等沐浴用品，這樣我上船一進房間就可以快速把桌椅先擦乾淨，背包與行李擱在房間，馬上去開部門會議。

曾看過準備超齊全的船員，除了上述我的基本配備外，還帶了馬桶刷、鋼刷、衣櫃芳香包、加濕器（船上滿乾燥的）、枕頭、被套、氣氛螢光燈，甚至還有布偶（泰迪熊、企鵝、玲娜貝兒等等）……。因為在船上大多時間是穿著制服，如果個人外出衣服只帶兩套，以上這些東西一大一小行李是裝得下的。有些更高明的員工，怕搭機時行李會超重，就在飛機抵達後、上船前一天，在公司安排的住宿附近再去補採購較重的生活用品，如一公升的沐浴用品、保濕乳、漱口水等，這樣至少可以為行李減 3-5 公斤重量。

　　高層主管的房間常會配置在客房區，但建議還是要自己準備盥洗用具，包括洗髮、潤髮乳、沐浴乳（肥皂）、洗面乳、保濕乳（船上比較乾燥）、小型吹風機（船上可能不會提供給員工）。男生還要準備電動刮鬍刀，因為船會搖晃，手動刮傷機率高。

　　雖然船上有固定配給日常用品給員工，每 1-2 週就可去跟庫房主管領取，但通常第一天大家都在忙，不太可能一上船就可以拿到這些日常用品，所以強烈建議上船前先自備一些。

　　餐飲部經理、酒吧經理、免稅店經理、主廚、駕駛員船副等是部門主管。船長、輪機長、飯店經理、醫生等，就是高階主管。

國際郵輪為船員準備的日用品項目					
	房型	沐浴用品	吹風機	洗衣服務	房間打掃服務
基層員工	雙人員工房	X	X	X	X
部門主管	單人員工房	X	X	X	每週 2 次
高階主管	客房	✓	✓	✓	每週 1 次

• 備註：以上資訊僅供參考，每家郵輪公司給員工的配給項目有所不同。

每份工作都有外人看不見的挑戰和責任

　　一個更大的現實問題是，在郵輪上工作合約可能長達 6-8 個月無法回家，意味著要長期離開家人和朋友。所以我看過許多同事分手、離婚了，即使是這樣，還是有人喜歡郵輪工作。我曾經遇到一位義大利籍的客戶經理，他已經 70 歲了還在郵輪上工作，他坦率地說是因為需要賺錢，因為他離過四次婚，每次都得分一半財產給對方，因此他再也不敢結婚了。

　　儘管船上現在網路科技先進，與另一半通話、視訊都沒有問題，但缺少實體的陪伴，還是會孤單寂寞，船員們被海變（兵變）也很常見。我觀察在船上找另一半大致分兩種，一種是在某次出遊下地時認識的，日久生情，在一起後就會相約某個時間上船。但並不是每個公司都歡迎情侶在同條船工作，這時就要很巧妙的寫信給人資主管，說明要在哪個時間上某一條船。雖然上船後無法安排住在同個房間，但在漫長的合約裡，還是很多船員嚮往能和相愛的人在同一條船上工作。

　　第二種就是彼此孤單，在某次員工派對被音樂和歡笑包圍，彷彿置身於另一個世界。晚上的氣氛越來越熱烈，他們不經意間走到了一起，跳起了舞。歡快的旋律中，兩人視線交錯，彼此間的距離變得無比近，酒精的作用下，心靈更加靈敏，交談間發現彼此的共鳴。彼此分享著自己的夢想、經歷，彷彿找到了久違的知己。然而，大家也知道這份緣份只是短暫的。

　　我看過太多人在郵輪的旅程結束後分手的情景，這似乎已經成了一種不變的規律。大家都清楚星海的邂逅只能在這艘郵輪上存在，將來的歸途意味著分道揚鑣。

輪船工作是一種特殊的職業，需要適應不同的環境和生活方式，確實不適合每個人。下一章有更詳細的船上工作介紹，提供大家參考與評估，看看自己是否能勝任。

1_員工洗衣間：上下各5台洗衣機和5台烘乾機，也會提供洗衣粉。最右邊的灰色機器代表可以洗較髒的工作衣服，不建議洗乾淨的白衣服。2_洗完的衣服來不及收，下一位想洗衣服的人就會幫忙把洗衣機裡的衣服丟到烘乾機，或放到白色洗衣籃裡。3_員工宿舍走道。由於有需值夜班的同事，常會看到保持安靜等告示。4_公司會定期發放衛生紙、肥皂等基本衛浴用品。沐浴乳、洗髮乳需視部門階級提供。5_No.458單人員工房、No.468雙人員工房名牌。6_單人房間內有一張雙人床、小書桌、兩個衣櫃，可看到海景但不能打開的小圓窗。 7_8_雙人房間。兩人共用一張小桌子、上下舖，起床時要小心撞頭！

新郵輪下水，工作需求人數大增

郵輪旅遊一直是受歡迎的度假方式之一。人們喜歡在舒適的環境中遊覽不同地區，品味不同的文化和風景。這幾年郵輪公司建造的新郵輪，不斷提升舒適性和服務水平，包括豪華客房、多樣化的娛樂設施和頂級餐飲服務，吸引更多旅客選擇郵輪作為度假選擇。新郵輪通常應用最新的建造技術和節能技術，提高航行效率和降低燃油消耗，從而對環境產生更少的影響，也不斷更新舊有船隊，以確保其競爭力。

載客 3000 人以上的大型郵輪，需要的員工數量約為船的總載客量 ×1/3，以下面 2024-2026 年新郵輪的總載客量來預估，約需要 83290 位員工。

員工數量的 x 80% = 郵輪常見餐飲、客房、娛樂部、SPA、免稅等需要的人才

（83290× 0.8 = 約 66632 位員工）

而每艘郵輪需要做人力調派 (有些人上船工作，有些人下船休假，有些人轉職到陸地工作)×3

（66632 位員工 ×3 = 199896 位員工）

也就是未來三年將需要近 20 萬名郵輪熱門部門人才。

2024 年郵輪新船			
郵輪公司	航線設定	載客量	交船時間
公主郵輪	歐洲／加勒比	4300	第一季
探索旅程	環球	922	春季
途易遊輪	歐洲	2900	春季
冠達郵輪	環球	3000	第二季
銀海	環球	728	第二季
皇家加勒比	待定	5714	第二季
途易遊輪	待定	4000	待定
維京郵輪	環球	930	待定
迪士尼	待定	2500	待定
麗池卡爾登	環球	456	待定
阿特拉斯 World Seeker	環球	200	待定
阿特拉斯 World Adventurer	環球	200	待定
阿特拉斯 World Discover	環球	200	待定

• 資料來源：https://cruiseindustrynews.com/cruise-ship-orderbook/

2025 年郵輪新船			
郵輪公司	航線設定	載客量	交船時間
地中海郵輪	加勒比海	5400	第一季
公主郵輪	待定	4300	春季
皇家加勒比	待定	5600	第二季
四季	環球	180	第四季
地中海郵輪	待定	5400	待定
挪威郵輪	待定	3550	待定
維京郵輪	環球	930	待定
大洋郵輪	待定	1200	待定
迪士尼	待定	200	待定
日本郵船	亞洲	744	待定
菁英郵輪	待定	3260	待定
麗池卡爾登	環球	456	待定
愛達郵輪	中國	5000	待定
迪士尼	亞洲	6000	待定

• 資料來源：https://cruiseindustrynews.com/cruise-ship-orderbook/

2026 年郵輪新船			
郵輪公司	航線設定	載客量	交船時間
皇家加勒比	待定	5610	春季
東方快車	待定	108	待定
探索旅程	環球	922	春季
途易郵輪	待定	4000	第二季
維京郵輪	待定	930	待定
挪威郵輪	待定	3550	待定

• 資料來源：https://cruiseindustrynews.com/cruise-ship-orderbook/

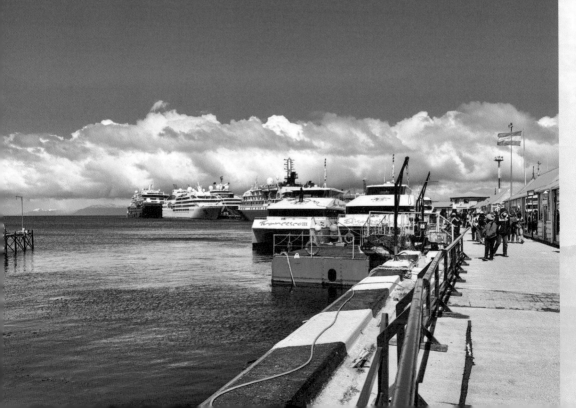

在郵輪上每週工作 70-85 個小時，沒有週休二日，合約通常在 4-6 個月不等。這麼累，為何我還願意繼續做下去？因為從貨輪到郵輪，越挫越勇，我喜歡挑戰從熟悉領域踏進另一片嶄新世界的轉變與探索。這段旅程不僅僅是工作，我覺得更是探索新奇的人生。

郵輪工作做什麼

工作守則、各部門介紹

上船就要開始忙碌的跑部門，繳交各式證件！為了讓新上船的員工能夠更快找到地方，公司通常會準備好上船步驟表（圖1、圖2），讓員工知道各個任務在船上哪個位置。不需要照以下順序走，只要每個單位都有報到。

- **總事務部門**：繳交合約書、護照正本（到各港口辦理臨時落地簽用）、海員手冊。
- **醫務室**：繳交體檢表、施打黃熱病證書、公司用的自我檢測健康表。
- **保全官（為駕駛人員）**：繳交安全培訓證書（海員基本四小證）。
- **助理客艙經理**：拿制服、員工識別名牌。
- **安全官（駕駛人員）**：領取員工安全小手冊，熟悉船上遇到緊急事件時該負的責任工作。

而在下船時也會收到同一張表單，寫的是「SIGN OFF CHECKLIST」，領回個人證書，交還制服。同時還會收到一張服務船的證明（圖3），回台灣期間帶著《海員手冊》到航港局登記海勤資歷。現在許多船公司在面試錄取船員後，會要求船員提供海勤資歷證明，海勤資歷久的可以加薪。曾經碰過一個船員跟我說，他會把他的資歷證明拍照並印出來收藏，約 A4 紙的 1/4 大小，並寫下那個合約讓他印象最深刻的事。

其中一個故事是：他喜歡船上酒吧的一位女員工，但從來沒有對她表白過，一直到他們再次在另一條船上相遇，在員工派對上，女生主動親了他臉頰，後來他們真的在一起了！真是浪漫的海上邂逅啊！

在北極點發現北極熊

如果我也同樣做一張合約紀錄的話，我想就是 2023 年 8 月 30 抵達北極點那天。

1_我的海勤服務證明。**2**_傳統的核動力破冰船。

• 大家在北極點大合照。

　　我們的破冰船剛抵達北極點，這個航次不外乎就是要體驗破冰的感覺，船因破冰而緩慢地晃動，不像以往的核動力破冰船破冰時發出像加農砲的吵雜聲，這條船破冰聲相對優雅，但同樣也能在外甲板看船在破兩米厚浮冰的震撼。

　　船抵達北極點後，卡在幸福的大浮冰美景上，眼前是一望無際的白色。大夥下船在離船50公尺的大浮冰上拍大合照，我拿著望遠鏡望著遠方，試著尋找白冰裡是否有一個米色點在走動。

　　拍完大合照後十分鐘，我看到了一個白點在動！但我還是有點不敢相信自己的眼睛，因為牠是在一個非常不尋常的地方出現，這裡幾乎沒有動物，連鳥都不太會飛到這麼北的地方來找食物。維基百科的資料都顯示北極熊最北曾在北緯88度發現過，但沒提到最北的北極點。

　　但經過四個北極季度，用望遠鏡看過超過一百頭熊的經驗告訴我，絕對沒看錯！此時因為只有我一個人站在船上離浮冰20

• 天然氣動力的破冰船。

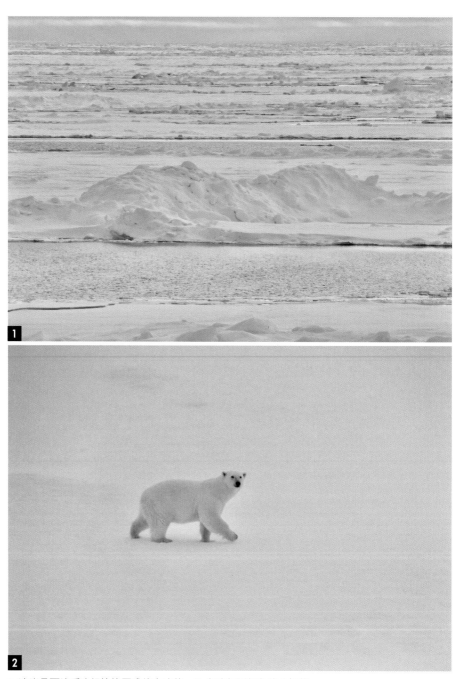

1_冰脊是兩塊浮冰相撞擠壓成的高冰牆。**2**_與冰相近顏色的北極熊。

公尺的高處才看得到。如果站在浮冰上的平面能見距，加上高度不一的冰脊，是很難見到的。在七樓駕駛艙的駕駛員光聽方向距離，如果沒有人用手指頭向他們指引位置，也是很難發現。

豔陽下，我揉了揉眼睛再次確認後，深呼吸兩口氣，思考20秒後要講的話，用對講機通知探險隊同事及駕駛艙人員在1點鐘方向，2浬處（約3.5公里）發現熊蹤正朝左走。這樣的通報順序是為了讓隊員同事們，特別是沒來過北極的同事，不會一聽到「北極熊」三個字就緊張起來，亂了思考，而在對講機裡嘰哩呱啦著急的佔用頻道。而以北極熊的習性，不到非常近的距離是不會加速跑過來，以平均速度5公里來說，牠走到船邊至少要花30分鐘。

這段漫長的等待中，北極熊步履沉穩地慢慢向我們的船靠近，用敏銳的嗅覺聞著船上發出的氣味。這氣味和牠過去尋找的

• 和隊員Lindsey值完熊班，手凍僵了，趕緊喝杯熱巧克力暖暖身子。

海豹氣味肯定不同，但似乎對牠來說也很迷人。雖然我們的船龐
大無比，但此時船已經靜止不動，我們也是靜靜地觀察著。那時
我不禁想著，這隻北極熊的內心在想什麼？牠一步一步走向我們
船邊，彷彿有著某種好奇心，又或是想探索這船，讓我更加想深
入瞭解北極熊與人類之間的微妙關係。

　　同時，船上的客人們已驚喜的拿起相機或手機，有人甚至拿
出大砲式相機，努力捕捉這難得的場景。也有人靜靜地用眼睛欣
賞這大自然的奇妙景象，不做任何干擾。船上充滿了興奮的氛
圍，但同時也充滿了尊重與著迷。

• 抱一塊大黑冰為客人講解。

郵輪各部門的工作

飯店部的房務工作

房務人員（Steward）負責保持客人的房間整潔。

一天工作如下：

A. 與新上船的客人打招呼，通知你是他這航次的房務人員，有什麼需要請通知你或前台。

B. 整理約 10-15 間客房，每天兩次。包含清潔淋浴間、補充沐浴用品、備用衛生紙、紙巾等。

C. 為乘客提供「客房服務」，包括提供食物、飲料或額外的房間用品等，將隔天紙本行程表放在房間。

D. 如果分配到較高等的艙房，整理的房間數就會比較少，因為要注意的細節更多。

E. 上下船時，工作會較繁忙，需要更換床單、大清掃、丟掉或收下客人行李箱帶不走的零食、雜物等等，如果有客人的物品忘了帶走，如床底下的鞋子、下陸地買的紀念品等，要拿到客房倉庫保存起來。

房務人員的作息時間如下：

• 06:30 - 08:30 吃早餐：送客房前一晚點的早餐，中間空檔時間在員工餐廳吃早餐。用完餐後去拿每日客房要換的乾淨毛巾，補充房間小冰箱的飲料。

- 09:00 -17:00 客人下地遊玩的時間，在船上整理約 10-15 間客房。

通常歐美線能收到較高的小費，特別是提供客房餐點時，據幾位房務人員分享，有些客人選擇一靠港就下地而不到餐廳吃早餐時，就會叫客房餐點，而給較高的小費。以及現在已成為潮流的現象，客人在房間放較高的小費（如 20 美金），很多房務人員就會摺很厲害的毛巾動物，甚至創意毛巾、或幫客人整理房間時，將客人的娃娃擺在房間的不同角落。整理完房間，吃完船上的午餐後的自由時間（13:00-15:30）就可以下地去逛逛或觀光，也有人選擇去吃當地的美食。

- 17:00 -17:30 吃晚餐。員工餐廳因應員工需提早工作，大多下午五點就開放讓員工去用餐。
- 17:30 -20:30 快速整理客房，像是倒垃圾、整理床鋪，補充房間內的飲品、冰箱飲料等。
- 22:30 -23:00 收集客房門外的預點早餐單。客人通常最晚半夜兩點前還可以放在房門外，夜班輪值的房務員會再收一次預定餐單。

房務人員的工時與薪資

房務一天的工作時間約 9-10 小時，不算輕鬆。

薪資則依照航線有所不同，以美國線計算，一間房間客人平均每天給 5 美金小費，以平均 12 個房間計算，5 x 12 x 30（一個月天數）= 1800 美金 + 基本底薪 1200 美金 = 3000 美金（約90000 台幣）。

如果再加上房間小費，以及客人覺得你表現不錯的額外小費，即使一天只有兩間客人各多給 5 美金，一個月下來，也有300 美金。這樣月薪平均近 10 萬台幣。

而房務人員最基本的是要有飯店房務打掃經驗，能在一定時間內清掃完規定的房間數。再來還是需要相關工作的英語會話能力，能夠與客人應對自如，關心客人的需求。應徵的資訊可參考前面章節提到的郵輪公司官網或招聘郵輪人才的網頁，都可投遞履歷。

如何做個令人印象深刻的房務人員

有一次結束一段航程，船正準備回母港準備時，我在員工區等待員工電梯時，聽到電梯裡的人在說：「Hi Mr. Anderson，Hi Ms. Clark，Hey，Mr. Martin. 」

心想著「有這麼多人在電梯裡嗎」時電梯門就打開了，他面帶尷尬的對我說：「Hey，Mr. Daniel，How are you doing？」我看到他手裡拿著一張客人的名單，原來他正在背下個航次要上船的新客人名單，非常用心。

其實大多員工都會在 2-3 天內就把客人的名字背下來，在第一天還背不下來大有人在，這時用簡單的 Sir（男性）、Madam（女性）稱呼就可，晚上睡前再繼續背，偷懶一點的就進房間敲

門前，把手機或小抄打開看一下。

　　每天跟客人打招呼的時間只有那麼幾分鐘時間，短短的時間最能讓客人感受到的，除了房間打掃乾淨、冰箱準備好他喜歡喝的飲料，摺一個可愛的毛巾動物，寫一張貼心叮嚀小紙條外，客人們大多很在乎就是你能叫出他們的名字。

　　像我是短期記憶好，但要在兩天時間內把 30 位客人的名字都記住，對我來說真的很難，所以我會從公司電腦系統找出客人的照片跟名字，然後用手機拍照，要和客人用餐前再背一次，多默念幾次就可以背下來，也就是透過嘴部肌肉念出來增加印象。

酒吧人員（Bartender）的薪資

　　與陸地上班族薪資類似，有很多項目零零總總加起來，再看最後領到的數字。例如下圖是一入職的酒吧人員，Basic Salary（基本底薪），Guaranteed OT（Overtime）每月固定加班 60 小時，以固定加班工資計算，Holiday Compensation, Vacation Compensation（假日和節慶期間上班補助金），特別的是紅字 Total Deduction（船上花費），完全沒有任何花費，這條船的網路也是完全免費給員工，所以薪水是 1780.16 USD, 約台幣 6 萬元。

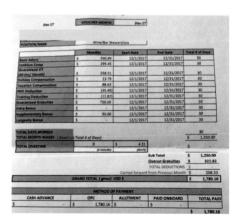

學習英語的方法

學習外語的方法百百種，但我覺得最重要的是回歸自然的學習方式，像小孩子學習母語一樣。我們不會先去懂中文的文法邏輯，而是自然而然地掌握。我還記得小學五年級的時候，知名美劇《六人行》在台灣非常流行，我也是其中一個追劇學英語的學生。在劇中，有很多我不懂的部分，我就會暫停、重播角色說的那句話，並模仿他們的說話方式。對於不懂的單字，我會去查字典。當然，有些難度較高、句子較長的可能比較難模仿，我就暫時先不管，因為有中文字幕可以幫助理解。等到短句子都模仿得差不多之後，我就開始練習講長句子。這樣一來，文法也就順其自然地記下來了。你不知道為什麼，但你就是記住了，就像學中文一樣。

如果只是學習郵輪上你所在部門需要的英語會話，詞彙量相對減少很多。專注於學習工作相關的部分後，可以在上船後與不同國籍的同事進行交流，從中練習各種不同國家的口音和表達方式。此外，你也可以搭配一些實用的語言學習 App，在下班或上班沒有客人的時候進行練習。我就看過免稅店員工在結帳櫃沒有客人時，利用時間練習新語言。多說多練不僅可以提升自己的語言能力，還能加強與顧客的溝通能力。

在此我也鼓勵在校學生至少掌握一種語言，包括母語中文和英語。如果你未來希望有更多國際郵輪工作機會，我強烈建議再學習一個第二外語。實際上，**許多公司在招聘時並不會過分看重你的語言成績，而是以面試時的口語對應來評估你的語言能力。**如果你想應聘郵輪工作，就必須學習工作中所需要的對話。

在地中海郵輪工作時，我發現廚房部的英語程度要求相對較低。當我為新人做上船的安全培訓時，發現許多廚師根本無法理解基礎英文會話。安全官也只是搖搖頭，告訴我如果發現有英語程度不好的廚師，下課後就用中文幫他們補課。船上的安全課程非常重要，至少必須要瞭解緊急信號時應該如何應對，以及廚房的安全設備有哪些並且懂得如何使用。這並不是鼓勵廚房部的人員不用學英語，我想強調的是，不同部門對英語程度的要求，可能因為極度缺人而放寬。在廚房工作的人可能不需要像其他部門一樣精通英語。每個部門都有其特定的需求和職責，而英語能力對於船上工作來說仍是一個重要的資產。

再舉一個例子，做為郵輪員工，通常船上的服務、買東西都有員工折扣，有次我走進法國探險船上的按摩室，體驗了 SPA 服務。熱情的莎莉是我的按摩師，在她的細心服務下，我立刻感受到身心的放鬆。在按摩的過程中，我發現莎莉的英文程度並不是

很好，但這並不會影響她專業的按摩技巧。好奇心驅使我問她，是否會因為英語不好而遇到工作障礙。莎莉微笑著回答：不會。大多數客人來這裡是享受按摩，需要交流的是一些簡單對話，像是按摩力道的輕重、是否使用精油以及選擇哪種香味等簡單用語。客人大部分時間只是專心放鬆著，並不會在意按摩師的英語程度，而是更關心按摩的技術和效果。莎莉的故事證明了，有時候沉浸在愉快的氛圍中，語言並不是一個障礙，重要的是真摯的關愛和放鬆的氛圍。

在郵輪上工作的英語程度取決於不同部門的需求，例如，酒吧工作人員需要更瞭解酒品介紹，餐飲部門要能夠流暢的描述菜品內容，而娛樂部門則需要在開場時與客人互動，或在甲板上進行體操時能夠指導客人動作，所以在應徵郵輪工作時，關鍵是要將專業所需的語言學好。

船員工作守則一次看

1. 生活空間

不能在乘客空間（餐廳、泳池、健身房、客艙區等）出現。只能在公司或主管允許下，在特定時間可到以上區域活動，例如生日時，郵輪公司招待員工到餐廳吃一頓大餐。

部分酒吧區只能在非尖峰時間入座，如果有乘客來，就得優先讓乘客選擇位置。

2. 員工空間

- 特定活動，例如在員工酒吧舉辦員工派對，需要得到副船長的同意。

- 不允許進入員工廚房。只有高階主管、檢查衛生的人員、廚師等才能進入，或經過高階經理允許，因為有時不知道規矩的員工半夜會到廚房煮飯。

- 晚上 12 點以後不提供酒精類飲品，避免員工喝醉在員工艙房區的吵鬧。

- 部分員工不允許進入高級別員工餐廳，希望未來有更多公司取消這種餐廳階級之分。

- 抽菸必須在特定區域。

3. 懲戒流程

飲酒過量（每個部門各有不同飲用酒精規矩）、超過規定時間回船（員工規定回船時間通常需比乘客早一小時）、未出席安全演習、未達公司衛生規定，如：進廚房未洗手、清潔食材等。肢體、同事間言語挑釁。

上述情況，如果是小錯時，會先讓部門主管評估，同時船上

人事部也會收到信件通知，確立實情者收到一次警告，情節重大者會用信件通知副船長。

如果有 3 次警告、走私非法物品、飲用過量酒精、嚴重失職或暴力行為等情形，郵輪公司有權直接開除員工，並在下一個停靠港口將你送下船，不可心存僥倖，以為上了船就無法讓你離開，而且所有回家的交通費、代理接送費等，都會直接從你下個月的薪資中扣除。

4. 工作時間表登記

在陸地上下班要打卡，在郵輪上工作也是。只不過登記工作時間表的重點，不是員工有沒有準時到公司上班，而是關心員工有沒有超時工作，避免員工太累而影響安全，譬如精神不濟就容易在上下樓梯時跌倒受傷、或搬運補給品時不小心砸到腳，尤其是需要操作較高專注力的設備時，水密門在駕駛艙開啟自動關閉時，雖然動得很慢，但駕駛人員需全神專注盯看著監視器，是否有人要跨越即將關閉的水密門，萬一有人在門間睡著或來不及跑過，就會被夾住；或是在離靠港繫纜繩時，甲板水手需要高專注力看纜繩是否拉得過緊，以免斷裂彈回傷到人。

1_繫纜繩工作台。**2_**穿著護腰裝備的工作人員在搬運東西。

那些郵輪生活的酸甜苦辣

　　郵輪工作人員其實與空服員一樣，看似光鮮亮麗可以周遊列國，到他鄉有公司提供免費的飯店，每年又有超便宜機票帶直系家人出國玩，但實際上得常常調時差、很早就出門、長時間帶妝、清掃飛機廁所……等工作，到了國外也會因值勤時間無法離開公司派駐的飯店太遠。

　　同樣的，在郵輪上工作也是一項非常艱苦的工作。每週工作70-85 個小時，沒有週休二日，合約通常在 4-6 個月不等。在船上上班要站著、走動、搬東西；在免稅店，前台沒事時也沒能坐下休息，如果每天都這樣工作和睡覺，當然無法持久繼續下去，這時就得找點有趣的事，像是晚上下班後加入船員派對，在酒吧裡聽 DJ 播放音樂、與同事跳舞、找個心儀的對象喝一杯調情等等。約半夜 1-2 點左右上床睡覺，早上 7 點起床，常常感覺自己像個機器人。

　　這麼累，為何我還願意繼續做下去？很明確是在嘗試郵輪工作成功後，越挫越勇，喜歡挑戰從熟悉領域踏進另一片嶄新世界的轉變與探索。在郵輪工作的初體驗是擔任助理安全官，必須時常巡邏船上各個安全設備。在這過程中，我逐漸熟悉了船上從廚房到商店庫房，再到冷凍蔬菜間和賭場等各部門與各處。這段旅程不僅僅是工作，我覺得更是探索新奇的人生。

　　在習慣了船上的工作與睡眠時間節奏後，發現自己幾乎沒什麼在花錢，在酒吧喝免費的飲料、酒水，也開始認識一些同事，下地有朋友一起去吃拉麵、逛街，結交世界各地的朋友和吃到許

多美食。或是研究下一個合約的航線能去哪些還沒去過的地方，有些地方是當空姐也很難飛到的地方，像是半環遊世界航線的塞席爾島、馬達加斯加、大溪地、復活節島、過巴拿馬運河、蘇伊士運河等，只要有心，表現良好，或是為換航線而跳槽其他公司都是常有的事；之後再回原公司，也很受歡迎。當空服員要換其他航空公司不像像郵輪一樣自由，而郵輪上有時還可轉部門。

你不曉得的郵輪工作幕後

船上廣播信號

通常搭超過一週時間的郵輪航次就會聽到員工廣播——每週一次的員工演習。

廣播內容：

- 第一步，For Drill, For Drill, For Drill！
This announcement is only for crew members,guests can ignore this announcement.
演習，演習，演習！此廣播是給員工的廣播，請船上乘客們不用理會此廣播！

- 第二步，緊接著廣播：Code Bravo, Code Bravo, Code Bravo！
Zone 3, Deck 1, Main engine room，重複 3 遍。

神祕的暗號術語重複三次，指的是火災，火災，火災！

第三區，甲板第一層，主機房，重複 3 遍。

這樣的內部信號在避免乘客們慌張，在火勢不確定，尚未確定蔓延到客艙活動區不會造成全船乘客緊張。大部分情況都會在觸動火災警報前，員工及時撲滅。這個信號只有部分有分派到任務的技術性員工才有責任（如安全官、助理安全官、消防員、輪機人員等），而演習當然是要繼續假裝火勢到不可收拾的程度。

• **第三步，緊接著就會聽到廣播**：7 短 1 長聲的信號聲。

這是在確定火勢蔓延開來，判斷可能無法撲滅情況下，請乘客到緊急集合站的廣播。這個信號聲在乘客上船時就已經演習過，所以乘客都應該知道是有緊急事情發生。但也很可能發生在船上玩得太開心，早忘了要去哪裡集合、要做些什麼？所以這時負責撤離的工作人員會在船上各個明顯的地方，如電梯旁、大廳、餐廳門口等地，指引客人回房間拿救生衣、個人保暖衣物、藥品，並告知集合的地方。

• **第四步廣播**：撤離組及其他組到緊急集合站。

每個人各司其職，飯店經理用 iPad 遠端監控人員是否都到齊，安全官忙碌的監看每個組別是否都正常運作，準備救生艇、救生筏、集合站的狀況、醫療組人員是否需要其他人員協助、滅火組的最新情報、水密門是否都關閉、是否有乘客未出現在集合站……船長則在駕駛艙接收各部門的回報，最後判斷是否要給予棄船指令。

▶ Code 指的是船上內部信號開頭，緊接著會為了讓員工好記得船上內部信號，會用英語的開頭字母當作事件類別如：

- 醫療急救 Medical → Code Mike
- 船舶進水（船殼撞破以致進水）Damage → Code Delta
- 人員落水 Man Overboard → Code Oscar

在探險隊裡也有常用術語來跟同事們內部溝通，也用英文字母當開頭，例如發現座頭鯨（Humpback Whale）在船的七點方向 500 米，Hotel Whiskey on 7 O'clack 500 meters；發現虎鯨（Killer Whale）在海蝕洞右邊 50 米的浮冰上，Kelly Watson on the floating ice 20 meters to the right of sea cave.

也有些船上同事沉浸於用常用軍事術語來表達，如我忘了帶上雪鏟，請你幫我從船上拿下來。

對方回答：別擔心，我來！對方也可以說：Got your Six ！

直升機在 2 點起飛也可以說：The bird fly at fourteen hundred.

我收到訊息了也可以說：Ten Four （10-4）

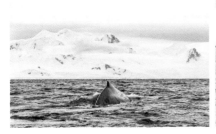

安全官為何都是駕駛人員？

一般不是都是叫三副、二副、大副、船長嗎？郵輪上駕駛的配置職位較多，以下是一個比較容易懂的圖，以一艘大郵輪為例，通常駕駛一共有 12 名。

安全部門：安全官、助理安全官。

駕駛台負責航行規劃的航行員：資深航行員、資淺航行員。

環境部門：環境官。負責監督船上排放物質是否符合規則。

員工艙部門：住艙長。不用懷疑，有些公司的駕駛人員要負責上下船員工的房間管理。

預防火災部：通常為大副級別，協助管理滅火設備，監督演習期間員工應急表現。

保全部：保全官。通常為資淺駕駛（三副或二副），負責船上員工的保全培訓。例如：如何防止船上有人攜帶爆炸物、偷渡等相關演習。

奶媽：副船長。管理船上大小事，監督以上各部門的事務，如有重大情節案人事部門會提交副船長判斷是否請該員工辭職，確定後再呈報船長給予最後決定。

1_我穿著亮色員工背心進行員工安全演習。

2_員工排隊進行點名。

3_模擬準備棄船。

4_現在的郵輪都使用的強力水霧滅火噴頭。

5_強力水霧系統面板。

6_員工樓梯區的安全識別代號。

7_緊急逃生呼吸器。8_協助客人上下樓梯的緊急燈。

國王：**船長**。現在郵輪船長不好當，除了要會開船，負責決定船上大小事外，也要為各部門重大決策文件簽名。一天要簽名的數量可能達 30 張以上，從駕駛台的航海日誌、航行規劃決策、有工作風險的事前檢查表，一直到客人、員工的生日卡、結婚週年卡，以及員工表現績優證等，都要船長簽名。

真的不要叫我 BOSS!

　　對，船上的員工實在太多了！以一條五星的探險船來說，員工跟客人比可能接近 1：1.5，也就是說一條探險船如果載客 200

人，員工可能有 130 人。很多船員最快識別級別方式，就是看制服的橫槓。除了船長識別的稱呼「Captain」外，任何部門橫槓比你多的就稱他／她「Chief」就對了！

有時東南亞籍員工乾脆直接叫「Boss」，感到不好意思的人會直接跟他說，「叫我 friend 或是 mate 就好」，熟一點的還會稱呼 bro（兄弟）。

而我在地中海郵輪時，印象深刻，員工吃飯時間總是最多人在員工走廊，一艘 300 公尺的船從船頭走到餐廳可能要走 200

公尺，這時要打招呼的人可多了，如果對每個經過的人都要打招呼，走到餐廳時可能講了 20 個 Good morning，最後我學了資深船員的打招呼方式，熟一點的說 Good morning，見過幾次面的說聲 Hey，完全不熟的就眨個眼。

船上額外收入

曾在探險船上見過一位餐廳服務生很有繪畫天份，他將北極相關動物圖樣畫在航行圖上，之後給船長簽名，做為拍賣的紀念品。拍賣得到的金額大部分做為員工福利，如買啤酒、零食，在員工派對使用；一部分當作畫這幅圖畫的員工獎金。

船上有船員會理髮，就會兼職當理髮師，通常是東南亞國家，如菲律賓、印尼船員，他們晚上都會被 2-3 位同事預約，在員工區的一個角落，搬一張椅子就開始理髮，酌收約 5-10 美金的費用。船員也可以預約提供給客人的專門理髮廳，只是通常排很滿，價格約 40 美金，員工折扣後約 25 美金。

員工抽獎，透過買員工彩票，一張 5 美金，加上員工福利金，假如售出 100 張就有 500 美金，加上員工福利金 1000 美金，提供的獎項加起來就是 1500 美金，給大家抽耳機和一些實用小物。

這些看似微小的細節和活動，卻為船員們增添了更多生動的色彩和美好的回憶。船上不僅是一個工作的地方，更是一個充滿活力和溫暖的大家庭。

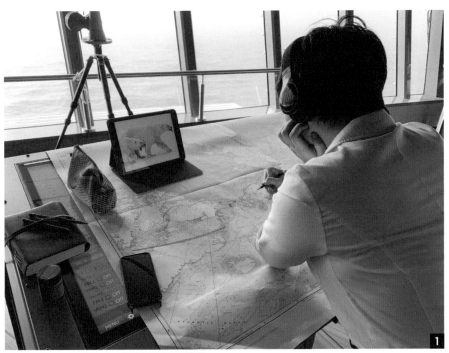

1探險船上的餐廳服務生很有繪畫天份，正將北極相關動物圖樣畫在航行圖上。2_為公司制服設計Logo，優秀者有獎金100美元。

2017 年，我加入了萬洋探險隊，這家公司當時租了兩條俄羅斯科研船作為客船，帶客人到南極、北極，我的航海探險夢終於達成了！

PART

5

一起探險吧！

探險隊員做什麼？

2017 年，我加入了萬洋探險隊（One Ocean Expedition），對我而言是一個很好的開始，這家公司當時租了兩條俄羅斯科學研究船作為客船，帶旅客到南極、北極。適合前往南極的季節是每年 10 月底到隔年的 3 月中旬，而北極是每年的 5 月中旬到 9 月中旬。

每家探險船公司對探險隊員的稱呼不太一樣，但最多用的還是大家熟悉的 Expedition Guide，其他的稱呼有 Naturalist、Discovery Guide，但其實工作性質都是一樣的。

萬洋探險公司稱 Adventure Concierge（探險禮賓員）聽起來也是滿有趣的職稱，像組織和協調各種冒險活動，實則做的事情更多更辛苦，雖然這家公司現在已經倒了，但是讓我學習最多

1_探險隊員的簡歷通常會貼在大廳牆上給客人看。2_我與客人開心的在企鵝家園合照。

的公司，至今仍覺得很慶幸。而公司用「Discovery」可能是因為 Expedition 在字義上感覺更冒險而不用，現今船越來越多講究的是舒適豪華，登島活動也大多輕鬆簡單，我算過每天在極地走的路，有時比在大郵輪（船長 250 米）8 層甲板空間來回走的距離還短，250 米 x 2（左右兩側）x 8 = 4 公里。

探險隊員這工作聽起來超酷又有趣？跟著我一探究竟！

探險隊員的條件與工作內容

以下為某探險船公司的應徵條件：

1. 流利的英語口說和寫作。
2. 優秀的組織能力。
3. 電腦技能，能使用 Excel，例如盤算庫存。
4. 注重團隊合作，能與飯店部門和駕駛台官員溝通。
5. 具備目的地相關專業知識，並能在台上流暢演講，回答客人問題。
6. 願意在船上工作 2 個月或以上。
7. 有獨木舟和 SUP（立槳）經驗。
8. 具備橡皮艇駕駛技能，至少 RYA 2 級或類似執照。

探險隊員做什麼？

以下是我在萬洋探險隊時的工作內容，目前這超級多功能的

探險隊員,在業界可能找不到了!

1. 乘客上船前的準備工作:在客艙房間放公司探險手冊及原子筆,每位一本。

2. 到飯店與客人做上船前說明,像是搭車時間、上船後繳交護照、健康申明表等手續。

3. 確認所有客人行李都搬上行李車,並送到船邊。

4. 回船後協助飯店人員將行李放到客人的房門口或房間內。

5. 招呼客人上船, 協助購買並操作個人網路郵件(2017年之前,當時無線網路很少)。

6. 照顧客人害怕暈船的心理狀態,譬如吃青蘋果、喝薑汁汽水、可樂, 保持陽台敞開通風。

7. 與客人用餐時, 詢問客人想喝什麼酒或飲料。是的,儘管客人待會就要去坐橡皮艇,還是可以喝酒,因為客人不需要開船。但還是要注意一下別讓客人喝太多,客人若真喝多了,通常船公司也不會有意見,就是我們工作時要多留意一下他的精神狀況,注意他的安全!

印象深刻有些戰鬥民族真的很會喝伏特加,像俄羅斯客人常常喝到很興奮的在餐廳暢聊,而探險隊也常在組員開會中提到要留意戰鬥民族的精神狀況,俄羅斯籍的探險隊員雖無可奈何,但也請我們其他隊員放心,雖然他們喝很多,但有底線,不會影響自己的安全。而為了不影響其他國籍的客人看風景的興緻,通常會將俄羅斯籍的客人安排在同一條橡皮艇上, 這樣他們能暢快聊天也不會影響其他旅客。

8. 協助酒吧整理空杯子, 放到洗手槽裡。

9. 協助講師把餐廳空間變成演講室，椅子轉向講台方向，將投影機待機以及拉下投影幕。

10.把倉庫變成船上商店。將箱子裡的紀念品擺出來放桌上，衣服摺好，為客人記帳。

11.由於是科研船改造的客船，穩定船的平衡翼功能比較不講究，船會特別晃。用餐後要像聖誕老人一樣，拿白色布袋裝好餅乾、青蘋果、薑汁汽水、可樂等預防暈船的飲品與食物，到各樓層敲門探問客人是否暈船，關心客人的身體狀況。

12.下船時協助分類行李，巴士組別（不同顏色的行李條搭上不同的巴士，例如紅色載去 A 飯店， 藍色載去機場，粉色載去 B 飯店借放行李。客人就可自行去城裡遊玩，隔天再搭飛機回家。

　　現在的探險船大多很奢華且分工較細，以上很多事探險隊員已經不用做了（像 1-4、7-11 點），不然以前很多探險隊員動輒是美國大學教授的權威、博物館館長、科學研究站研究員在幫客人服務倒酒，讓我印象特別深刻，也讓我更覺得船上船員人人平等，不分職位，不分背景一起努力讓客人有個美好的極地回憶。儘管現在探險隊員在船上不用做這些事， 工作之餘，如果看到需要幫忙也會主動去做的。

探險隊員在船上的福利

　　大多船公司會讓探險隊員住客艙，除非特殊情況，例如客人

滿載，部分隊員可能就需住在員工房，兩個隊員住一間，探險隊長與副探險隊長住單人房。

視公司規定，有些船公司讓探險隊員在客人餐廳用餐，有些則在員工餐廳。

免費上網，部分公司有限制每天上網時間，如一天 4 小時。用船上的網路登入，如果忘了登出，時間會一直計算到當天 4 小時用完為止。

購買船上紀念品店、酒水、SPA 等享有折扣 20-40%。

船公司會為船員承保國際健康保險，如在船上生病了，公司有義務請船醫看好你的病。如果船上醫療設備不足，如蛀牙，靠港後，也會請船舶代理商帶你去看牙醫，公司也會全額給付醫藥費。

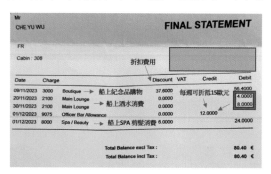
• 我在船上的消費明細。

⚓

沒有週休二日
的探險船工作與生活

這也是每個航程都會被客人問的問題！

我們等客人都下船後，探險隊員有約 3-5 個小時放風時間。

在南極通常停靠在烏斯懷亞，碼頭旁就有個安檢區域有比較快速的網路可以免費使用，所以常會看到許多船公司的船員在這邊上網，跟家人視訊通話報平安，或是跟之前同船友情以上、戀人未滿的人說說情話。

而我一開始進入這行還很菜的時候，為了做翻譯、或團隊的演講，會趁有快速網路時下載極地的影片，補充自己的極地知識、翻譯資料等，例如在橡皮艇巡遊時要跟客人相處約 45 分鐘，除了聊天拍照，也會跟客人分享當地的知識，以及下載中文歌曲來度過在極地船上的休息時光。在雪地上站崗時偶爾也會戴著一隻耳機聽聽音樂，另一個耳朵則需注意對講機是否有交辦事項。

做了兩三年工作得心應手後，放風時間就開始跟同事或是準備上船的旅行社團友一起吃飯，在烏斯懷亞通常是吃烤羊肉或帝王蟹餐廳。跟團友說明上船的程序，回答一些客人的問題，然後提前回船上再睡個半小時，充飽體力迎接新的客人上船。有好的體力就有真誠的笑容迎接來圓夢的客人。

我永遠記得第一次在迎接客人上船的那種喜悅，那是客人帶給我的喜悅，他們為了這趟旅程用了一整年的所有假期，拜託同事幫忙他休假時的大小事，還得籌備好幾年的零用金來圓這趟極地之旅，所以客人的心理狀態跟以往我在大郵輪上遇見的旅客完全不同，幾乎每位都是：

「哇！探險船原來長這樣……」

「我們要在這待上兩星期，請多多照顧。」

「哪裡是駕駛艙？」

「這次可以看到多少隻企鵝？」

「你們上一趟看到幾隻鯨魚？」

而最讓客人笑開懷的永遠是隊長在說明會時說的這段話：「我們船上的攝影師會在這航次為大家拍下珍貴的回憶，請大家在看到他時不要害羞。如果這趟旅程跟你一起來的不是你的正宮，請私底下提醒攝影師，他就不會拍你們的合照。」客人大笑完通常都會看看自己另一半的臉色。

換季時，從南極回北極需要約 3 週的航行時間，中間可能有一個月的空擋，短暫將船返還給船東做其他用途。就像全世界飛行最遠的北極燕鷗一樣，南北極來回飛，而探險船的航速約 12-16 節（20-28 公里／小時）。

每位探險隊員簽約的時間點可能不一樣，有些人是南極季節初始（10 月底）就加入，簽約時長約 1 個半月到 2 個月。也有人只來一個航次就離開。什麼？一個航次不是才 11-18 天而已嗎？

是的！有些人可能是從不同船公司轉船，前往南極最熱門的烏斯懷雅港口可容納約 6 條 120 米長的探險船，在旺季時常常可看到 4-5 條探險船停在港口。現在由於更多人想去南極，在烏斯懷雅港甚至會塞船，即使一家船公司有多條船，但也只能排隊進港口。

以往一條探險船早上 7 點靠港，客人 8 點下船，船在港口加油、補給船的食物與飲料酒水，也用港口設施加飲用水，一直停到當天下午 3 點，等新一批客人上船，約傍晚 5-6 點再啟航。不過現在塞港時，很可能得用船上的接駁船或橡皮艇載客人和行李到岸上下船，或是凌晨 4 點進港，客人在凌晨 5 點下船，早上 6 點就匆匆離港，到港外下錨等待，下午的客人再用接駁船接上船。

這些凌晨 5 點匆匆下船的客人能去哪裡呢？這時烏斯懷雅

鎮上的店家都還沒開，飛機也還沒飛，船公司通常會幫客人準備簡單的三明治，並讓客人在附近的旅館大廳休息，少數幾家旅館在6點就開始營業並供應早餐，客人享用完早餐後可參加烏斯懷雅的一日旅遊團。

而新上來（加入）的探險隊員通常在客人還沒全部下船後就上船了。提著行李緩緩走上舷梯，抱著準備迎接新冒險的心上船，與船上的保安人員打招呼，通常保安會笑咪咪的用英文對你說「Welcome Onboard !!（歡迎登船）」，如果是認識的，保安會稍微熱情一點。像我是少數來自台灣的船員，好幾位曾經共事的菲律賓保安會對我喊「Dao Ming Su（蘇有朋）」，儘管長得完全不像，但台灣F4在菲律賓非常有名。

一上船後，還沒來得及準備房門鑰匙，新隊員們就要先到櫃台大廳找地方填寫個人資料表，以及準備繳交資料（護照、體檢表、橡皮艇駕駛執照等船上相關工作證書、執照），有制度的公司會給你一張報到流程表，包括到哪裡領制服、上安全培訓課、領探險隊裝備（防水包、GPS、對講機、救生衣等），稍微放鬆一點的公

• 我的加拿大北極探險員證書。

• 我的格陵蘭北極探險員證書。

• 我的斯瓦爾巴北極證書。

• 我的冰島北極證書。

司就讓資深隊員帶著新來的學弟妹認識方向和環境，其實探險船不大，不像大郵輪去任何地方都要請問路過的工作人員。

但通常這些要完成的事項無法一次完成，就被通知先去探險部開會。大家會熱情歡迎新來的隊員，熟識的男隊員會相互擁抱，女隊員則用法式貼臉打招呼。接著進入自我介紹時間，讓隊員知道你的名字以外，也知道你的專業是哪一類。

通常船公司會平均分配不同的專業，這點類似扶輪社，每個社團裡的職業只會有一位，以南極為例，有懂南極的海鳥、鯨魚、海豹、海冰、冰川、歷史、地質等。當然也不是每位隊員都必須是某方面的專家，10 年前的探險船少，船隻大多為科研船改造的小客船（搭載 100 位，甚至更少的客人），當時探險隊前輩們，動輒是某大學教授、圖書館館長、科研站站長、研究某種動物超

		出發港口	抵達港口	航程目的地	探險隊長	副探險隊長	橡皮艇隊長
Start	End	From	To	Argentina, Falklands	EL	AEL	Zodiac Master
5-Sep-24	17-Sep-24	Buenos Aires	Ushuaia	Chilean Fjords			
17-Sep-24	26-Sep-24	Ushuaia	Puerto Montt	Chilean Fjords			
26-Sep-24	7-Oct-24	Puerto Montt	Ushuaia	Falklands, South Georgia, ANT Peninsula			
7-Oct-24	24-Oct-24	Ushuaia	Ushuaia	ANT Peninsula			
24-Oct-24	2-Nov-24	Ushuaia	Ushuaia	ANT Peninsula			
2-Nov-24	13-Nov-24	Ushuaia	Ushuaia	ANT Peninsula			
13-Nov-24	22-Nov-24	Ushuaia	Ushuaia	ANT Peninsula			
22-Nov-24	1-Dec-24	Ushuaia	Ushuaia	ANT Peninsula			
1-Dec-24	11-Dec-24	Ushuaia	Ushuaia	ANT Peninsula			
11-Dec-24	20-Dec-24	Ushuaia	Ushuaia	ANT Peninsula			
20-Dec-24	31-Dec-24	Ushuaia	Ushuaia	ANT Peninsula			
31-Dec-24	12-Jan -25	Ushuaia	Ushuaia	ANT Peninsula			
12-Jan -25	25-Jan -25	Ushuaia	Ushuaia	ANT Peninsula			

• 船公司給探險隊員的航期表，請隊員先行填好想去的日期，把名字填上去。之後人事主管會根據需求，個別與隊員討論是否可以滿足隊員所想要的航期。所以這張表也被稱為 Dream Sheet（圓夢表）。為符合人事成本，通常至少填連續 3-4 個航程。除非有特殊狀況，如不需要公司出機票，從他公司服務完後接著再來這家公司。

過 5 年的專家等，有很多是來南北極當講師，也順便做研究的，而現今的探險隊員所需具備的專業已慢慢隨著市場需求而轉移。

探險隊員必備技能：體力與翻譯

現在的船隻越來越講究舒適度，甚至奢華度，少有探險船的目的是以科研為主。 探險隊員朝多向技能為主，一位探險隊員除了需具備橡皮艇駕駛執照，做一些體力活， 譬如協助客人試穿防水靴、防寒衣；搬運 8-15 公斤的安全裝備箱子，登山杖桶子；在岸上協助或扶年紀稍長的客人越過較陡或溼滑的地方；在岸上協助客人上下橡皮艇；在岸上推橡皮艇到水裡，好讓駕駛載客人開回船邊；在岸上插旗幟，建立客人活動範圍；與客人一起健

獨木舟隊長	獨木舟隊員	攝影師	鳥類學家	海洋哺乳動物學家	歷史學家	探險隊	客座講師
Kayak Master	Kayak Guide	Photographer	Ornithologist	Marine Biologist	Historian	Guide	Guest Lecturer

行，加上前置探勘走一趟，結束後收尾再一趟，一共在雪地上走約3-6公里，爬坡高度約80-120公尺；背來福槍與攜帶信號槍（北極有北極熊出沒的地方備用）；搬橡皮艇使用的油桶（10-20公斤），使用重約10公斤的錨將船固定在岸上。

所以現在不再進行科研的情況下，如果請這些厲害的講師來演講，並要求他們會開船和做體力活，費用肯定更高，比起歐美大學教授的薪水又少又累，但還是有少數厲害的專家因為熱愛極地，每年接一個短合約，並向船公司申請帶他的太太一起上船。如果剛好碰到這樣厲害的講師，客人是很幸運的。現在探險隊員的另一個必須具備的技能，就是翻譯，因為再厲害的講師，台下的客人若是聽不懂，也是枉然。

翻譯有兩種，一是使用同步翻譯機：客人拿著同步翻譯機器，並戴上耳機聽翻譯。有意思的是，如果你英文程度中等，但

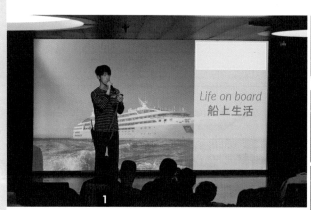

1_我與台下貴賓講解如何使用同步翻譯機器。2_我坐在講堂後面，同步翻譯講座給客人聽。3_上百台的同步翻譯機在充電。4_在戶外活動時，我在現場直接翻譯給客人聽。

又怕聽不懂一些深奧的專業單詞，就只戴一個耳機聽翻譯，另一耳又聽講者，很容易最後兩邊都沒聽懂。因為譯者需等講者講一段落才開始翻譯，但講者已講到下一段落了，這時如果兩邊都聽，肯定難聽懂。第二種是即席翻譯：講者在台上講三四句話後會停頓一下，讓同在台上的譯者幫忙翻譯後再繼續說。

每位譯者有自己對翻譯的喜好，使用同步翻譯器不用站在台上，沒有直接面對台下貴賓的壓力，但需要跟上講者的講話速度，而即時翻譯則考驗翻譯者的記憶，時間一長就較容易恍神而漏了講者一兩句話。當然也有專業翻譯，譯者在台上拿著筆記本，用符號或簡短文字記下講者說的內容，一次可以記下講者一分鐘的內容，並且演講前需要跟講者對內容。對我而言，地質是最難的，即使已經翻譯過多次地質演講，還是很難記得所有的岩石和一些專業名稱。

- **大講座：** 通常在航行日舉辦，去南極約有一天半到兩天的航行日。演講時長約 35-45 分鐘，也是人的專注度極限。探險船上的客人年紀大多介於 55-80 歲之間，通常會希望講者把演講內容說得白話些，貼近生活，偶爾帶一些影片，聽者較能集中注意力。
- **小講座：** 在抵達南極進行活動後，針對當天所看到的事物做一兩個主題講座。演講時長約 5-10 分鐘，譬如當天看到金圖企鵝的棲息地及造訪探險家沙克爾頓走過的地方，就會請講企鵝及極地探險歷史的講師分享。很多講師也會在簡報裡加上當天拍的照片、符合當天的天氣，可能剛好拍到船上的客人，讓客人更融入他們所看到的事物。

南極半島的經典航程

分派航次的工作時，會盡可能的讓大家輪流做，讓彼此都能互相學習到。分派任務時，也會均分講座堂數，如之前所提及，每位探險隊員都有自己的專業知識，航程中會均分這些講堂，以一個經典南極半島 11 天的航程為例：

第 1 天

- **登船日下午**：探險隊長講堂，介紹船上生活與安全須知（45 分鐘）。

- **航行日上午**：探險隊長講堂，南極公約與乘坐橡皮艇安全說明會（45 分鐘）。

第 2 天

- **航行日下午**：第一堂海洋學家 Ben 講堂：南極環流介紹（40 分鐘）。第二堂獨木舟教練 Anna 講堂：獨木舟安全說明會（30 分鐘）。

• 戶外演練，將落水人員救回橡皮艇上。

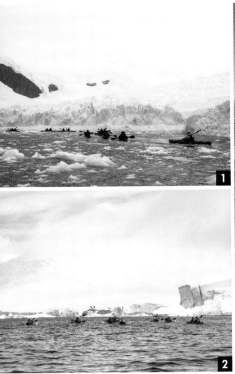

1、2_享受在浮冰裡划獨木舟的幸福。3_划獨木舟有時會從海灘出發,教練會幫忙把獨木舟推出去。4_將船上的獨木舟吊放到海上,準備獨木舟活動。

第 **3** 天

航行日。

- 上午鳥類學家 Paul 大講堂,南極企鵝介紹(40 分鐘)。
- 下午地質學家 Mike 大講堂,南極地質介紹(40 分鐘)。

　　以上每日活動除了講堂,視船公司的安排,中間時間可能額外穿插飯店部門的品酒活動、小小廚藝教學活動,或娛樂組的團康活動,如 Bingo、熱舞教學。

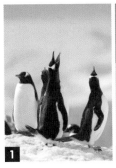

1、2_南極常見的白眉企鵝。3_南喬治亞島,可愛的國王企鵝主動走到我旁邊。

• 我與多利安灣的南極景色。

第 4 天 活動日地點：上午—企鵝島（位南極南社德蘭群島），
下午往南極半島的波特爾角航行。

- 活動結束後進行講座。
- 探險隊長：明日行程說明會（10 分鐘），說明隔天
 活動地點的海冰可能有點多，如果登岸點的浮冰過
 多，將進行橡皮艇巡遊。
- 冰川學家 Ross 小講堂：冰川介紹（10 分鐘）。
- 鯨魚專家 Kelly 小講堂：今日看到的座頭鯨介紹（10
 分鐘）。

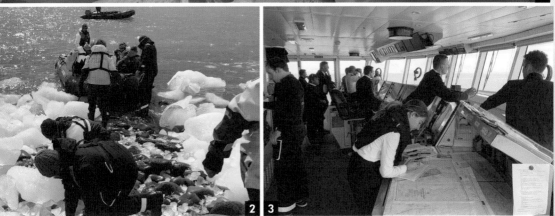

1_南極冰川。2_客人剛登陸企鵝島，正努力移開浮冰的員工們。3_船航進入浮冰群時，
駕駛艙人員忙碌的樣子。

第 5 天

活動日地點：上午—波特爾角，下午—丹科島。

- 活動結束後，探險隊先進行明日行程說明會（10分鐘），隔天活動的天氣預報，有機會看到的動物種等。
- 歷史學家Jonathan小講堂：捕鯨灣的捕鯨歷史（10分鐘）。
- 鳥類學家 Paul 小講堂：在半月島的帽帶企鵝數量正在減少的可能原因（10分鐘）。

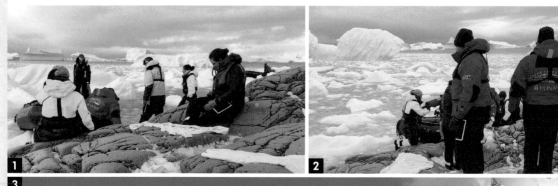

1_探險隊員正評估被大浮冰包圍的登陸點是否能進行登陸。2_成功登陸。穿藍色大衣的是船醫。3、4_丹科島的美麗景緻。我扶著客人走過雪地較滑的路段。

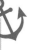

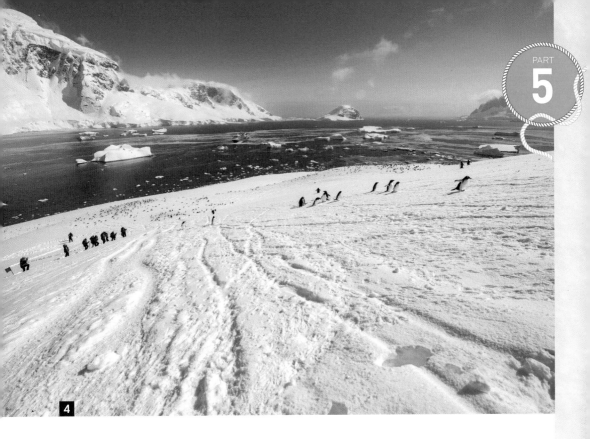

4

活動日地點：上午—庫弗維爾島，下午—尼科港。

第 **6** 天

- 浮冰經探險隊長評估後，讓橡皮艇駕駛開慢一點，讓活動能夠順利進行。由於前一晚下大雪，探險隊協力在島上花一小時把登岸點的雪鏟完，挖出雪階梯讓客人好行走，延遲登陸時間一小時。

- 活動結束後，船長報告：先用天氣預報圖及冰況圖帶大家瞭解明天不適合活動，船直接往南開，用一天的航程帶大家到南極圈慶祝。

- 海豹專家Nick小講堂：今日看到的食蟹海豹（10分鐘）。

- 探險隊員 Sam 小講堂：來過波特爾角（Portal Point）的探險家介紹 – 歷史（10分鐘）。

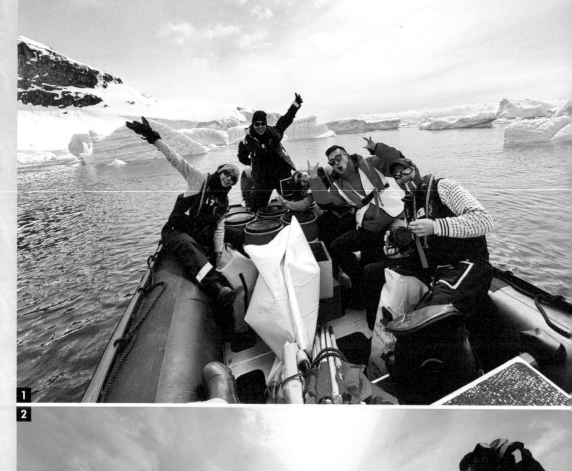

1

2

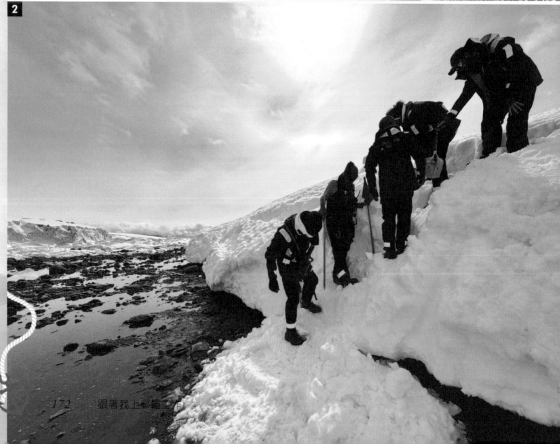

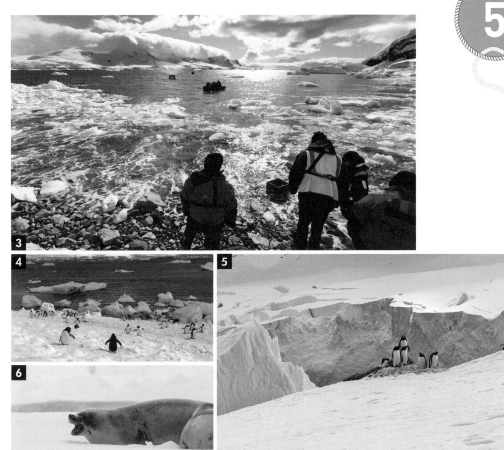

1_庫弗維爾島，原本預計的登陸點被大浮冰擋住，我們在尋找新登陸點。2_找到新登陸點後，開始挖雪階梯。3_尼克港。當旁邊的冰川冰崩落時，會產生小海嘯，這時得請橡皮艇等待海浪減小後再登陸。4、5_尼克港旁的冰川與眾多的白眉企鵝，客人須給牠們優先通行權。6_食蟹海豹。

第7天

航行日，也就是一整天都待在船上。

- 探險隊員 Andy 大講堂：南極近 20 年的變化（40 分鐘）。
- 歷史學家 Jonathan 大講堂： 阿蒙森與斯科特的南極點探險歷史（40 分鐘）。

第 8 天

下午抵達南極圈。

- 在船上進行慶祝南極圈儀式活動。
- 歷史學家 Jonathan 在外甲板分享到過南極圈的探險家故事，講述他們是如何在這裡度過冬天或經典名言，1773 年 1 月 17 日，詹姆斯·庫克船長和他的船員成為第一批航行越過南極圈的歐洲人。詹姆斯·庫克是英國的探險家、航海家和地圖製作者。這位皇家海軍船長進行了三次太平洋之旅，實現了歐洲人首次與澳洲東海岸接觸以及歐洲人發現夏威夷群島的壯舉。
- 之後在此進行橡皮艇巡遊。

- 進入南極圈的慶祝儀式，我扮企鵝和客人在外甲板合照。

第 9 天

船經勒梅爾水道。

- 探險隊員 Sam 在駕駛台廣播唸一段故事：「勒梅爾水道（Lemaire Strait）是在 1873-74 年被德國探險隊首次發現，但直到 1898 年 12 月，比利時南極探險隊的比爾吉卡號（Belgica）才首次穿越了該水道。 探險隊的領導

者阿德里安‧德‧赫拉什（Adrien de Gerlache）將其命名為查爾斯‧勒梅爾（Charles Lemaire，1863-1925）。 也被稱為「柯達峽口（Kodak Gap）」，是南極洲熱門旅遊目的地之一。 陡峭的懸崖環繞著充滿冰山的通道，這個通道長 11 公里，在最狹窄地方僅 1600 公尺寬。

- 下午繼續返程往北航行。

- **探險隊長：**明日行程說明會（10 分鐘），內容為隔天活動的天氣預報，為什麼要選西爾瓦灣及斯伯特島當最後一天的活動。

- **自然學家 Zach 大講堂：**勇闖南極點與北極點經驗分享（40 分鐘）。

- **海豹專家 Nick 小講堂：**今日看到的威德爾海豹（10 分鐘）。

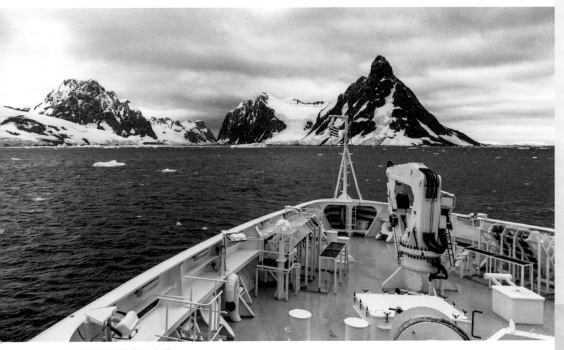

- 船準備駛入勒梅爾水道。

第**10**天

活動日地點：上午—威爾米納灣，下午因風浪漸大，取消活動。

• 冰雪仙境威爾米納灣（Wilhelmina Bay）是地球上最壯觀的景色之一，崩解的冰川形成各種各樣的大大小小的冰山，包括圓形、粗糙、光滑和許許多多的冰塊。冰山的多樣性令人陶醉，陽光在表面閃閃發光，近乎藝術品。

1、2、3、4_藍色色調是對高密度冰的一種致敬，因為只有密度高、沒有空氣氣泡的冰才無法吸收藍光。我們在固定冰上很幸運的看到2隻帝王企鵝和一群虎鯨，近距離感受到南極大陸的壯麗與神奇。5_冰山。

▶ **固定冰**

　　這種冰層形成於沿海岸線的海洋表面，由於低溫使得海水凝結成冰而產生。固定冰會附著在海岸線上，使這些地區的海域呈現凍結的狀態。通常在冬季凍結，夏季會部分或完全融化。它可以在某些地方存在很長一段時間。這種冰層的厚度和穩定性因地區和季節而異。對南極地區的海洋生物和生態系統有著重要的影響，提供了一個特殊的棲息地，如帝王企鵝的棲息地。

1_浮冰上觀望的阿德利企鵝。**2**_浮冰上觀望的帽帶企鵝。

第**11**天

上午─欺騙島，下午回程。

- 欺騙島（Deception Island，又稱迪塞普遜島）是南設得蘭群島中靠近南極半島的一座小島，一個被認為是「安全」的天然港口。這座島是一個活躍的火山口，曾在 1967 年和 1969 年火山爆發，對當地的科學基地造成了嚴重破壞。過去這裡也曾有捕鯨站，現在是南極的旅遊勝地。

第**12**天 第 12-13 天，海上航行日，
回烏斯懷亞。

1_阿根廷最南端的城市烏斯懷亞到南
極的距離1008公里。**2**_欺騙島的登
岸點。岸上的藍色桶子裡裝的是緊急
用品。**3**_在活火山口旁進行徒步。

1008 公里

- 進入欺騙島的入口。因風浪太大，但船長還是想讓客人瞧一眼知名的欺騙島，開進來後又開出去。所以探險隊長常會提醒客人要保持一個開放的心態來面對極地的多變天氣。後來改變計畫去了距離欺騙島3小時航程的斯伯特島，也是一個美翻了的景點！

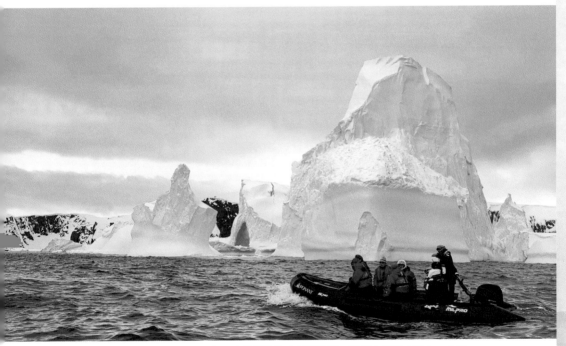

- 因錯過欺騙島而改去了斯伯特島，我最愛的橡皮艇巡遊點，這裡有超巨大冰山，小鬚鯨、座頭鯨偶爾喜歡在此水域出沒。

• 斯伯特島是讓我內心格外平靜的地方。拱門狀岩石和一連串的狹窄通道，彷彿置身於奇幻電影中可能出現的冒險場景，似乎隨處都潛藏著神祕或神奇古文明。

探險隊員做什麼？

由以上行程可以瞭解探險隊大致的工作如下：

- **第一天上船**：帶客人瞭解船、說明船上的各項設施和探險活動的內容，並協助客人的問題，譬如客人的房門無法打開、餐廳訂位、預訂隔天的瑜伽課等等，幫客人找到負責的人員。

- **航行日**：在探險郵輪的航行日中，探險隊員需準備講座活動，其中有些成員要同時擔任翻譯的角色。若整條船在銷售時標注英文為官方語言，就不用進行翻譯工作。然而，如果船上的探險隊員較少，通常為 8-10 人，且不用翻譯服務，那麼每個航次需要為客人準備 1-2 場講座。在這些講座中，每位探險隊員至少需講授一個相關主題，每場講座的時長約為 35-45 分鐘，並提供客人 5-10 分鐘的問答時間。整體而言，每天工作時數約為 6-8 小時。這樣安排

是為了確保旅客能在船上的探險活動中，得到豐富而有趣的知識體驗。

- 登陸日：準備下船活動前置作業，一天有兩個活動。下午活動結束後多會安排一個小講座，晚上偶爾安排跟客人吃飯，晚餐的服裝要整齊。晚餐前快速瞭解隔天的活動，以及目的地的小知識（譬如會看到哪種企鵝、這個地名的原由或典故、活動幾點開始等問題），跟客人吃飯時有80%的機率會被問到。

一天工時約 10-11 小時，基本上吃完晚餐，最多剩 2 小時自己的時間，隔天又得早起開始活動。任何景色看久了，其實都會疲勞，所以這份工作合約通常最適宜在 1-1.5 個月，再長，就容易失去熱情。特別是擔任探險隊長在帶客人都登陸後，常常在觀察可愛的企鵝時，就不由自主的想下一個活動的安排、是否有探險隊員需要找時間培訓駕駛橡皮艇（尤其是下個航次有資深駕駛要離船，隊長必須盡快培養好還不熟悉開橡皮艇的隊員）；明天早上活動

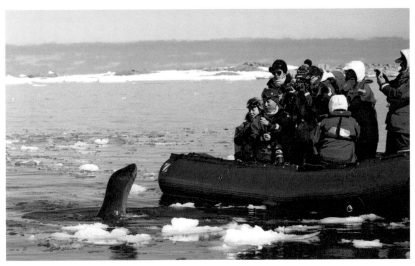

- 豹海豹好奇地打量著我開的橡皮艇。

需要早起，所以要跟餐廳經理商量討論早餐提前半小時；後天的
天氣預報看似對原本的活動點有影響，但附近的活動點都被預訂
走了，回去得再上網看一次是否有其他船取消活動，趕緊把天氣好
且值得參觀的活動點訂下來；目前航程還沒看到豹海豹，是否第
三天的活動點得改橡皮艇巡遊，找有機會看到豹海豹的地方……。

▶ 橡皮艇艙室

橡皮艇一共有 5 個艙室，每個艙室都充飽了氣。其中 3 個艙
室破了還是可以浮在水上。

• 橡皮艇一共有5個艙室

▶ 豹海豹

好奇心非常強，是南極唯一會吃企鵝的海豹種類，同時
也是橡皮艇駕駛又愛又怕的動物，但比起北極的北極熊沒那

麼可怕，因為北極熊餓的時候幾乎什麼都吃，而豹海豹則挑食，不會主動攻擊人類。但牠們喜歡玩耍，特別喜歡跟在橡皮艇後面，伺機而動來咬破橡皮艇！被咬的機率雖然不高，但每個航次至少一艘橡皮艇會被豹海豹盯上，探險船上一般會有 3-5 艘的備用橡皮艇，預防一些突發狀況，像是可能被豹海豹咬破，或是無法修復的浮冰刮痕！

槍枝的經驗談

在極地，觀察熊的行為是很重要的， 一般成年 6-8 歲的北極熊不會在 100 米主動發動攻勢朝人跑過來，北極熊是短距離奔跑者，也是非常有能力的水下獵獸。牠們的跑步速度最快可達 40 公里／小時， 使用來福槍是最後的手段，我們不希望傷害北極熊，也不希望北極熊對人造成危險。但是如果遇到未成年（4-6 歲）好奇的或真的很餓的北極熊，常會不顧信號槍響，不斷繼續試探接近。

在斯瓦爾巴到靶場受訓時，都會練習信號槍和來福槍射擊，過往信號槍是打一發後觀察熊的行為；在北極斯瓦爾巴居住 6

1_斯瓦爾巴的靶場。**2**_在打靶的我。**3**_沒靶場時也會在海上練。

年，常遇見北極熊的 Arien 在開會時分享她的經驗，發射信號槍時，最好不間斷地發射，讓北極熊當下感到害怕而離開，這方式是比較有效的。如果單一發射信號槍作警告，遏止率比連續發射來的低，最壞情況就得用來福槍。而使用來福槍就得直接把北極熊擊斃，因為北極熊就算打到心臟要害，也不會馬上倒地，現場的持槍人員必須不斷地朝北極熊射擊，直到牠倒下為止。

其他多位在北極待過數年的隊員也一致認同，如果此時剛有雪地摩托是最好驅趕熊的方式，北極熊不喜歡雪地摩托的聲音，但通常能把雪地摩托放下來的地方，並不是搭船的行程，唯獨破冰船才能停在很厚的浮冰上，放雪地摩托下來。

而使用來福槍是為了應付體型龐大的北極熊，射擊會用的子彈比一般的長一些，武器的彈匣中必須能夠容納至少四發子彈。探險隊員必須確保熟悉自己的武器，在壓力下瞄準並操作它。當使用口徑不足的武器抵禦北極熊時，北極熊體型龐大，在斯瓦爾巴群島就曾發生過使用口徑不足的武器抵禦北極熊，而被熊擊斃的不幸。

• 打靶練習時要戴耳罩。

▶ 北極熊安全訓練

❶ 07:15 瞭望北極熊班先到駕駛艙，看是否有熊在陸地上。

Ⅰ 瞭望位置從船周邊的海上看是否有北極熊的頭在游泳。

Ⅱ 看陸地上是否有米色小白點在移動，以及大石頭旁有無可疑的熊跡。

❷ 07:30 確認沒有熊後，橡皮艇駕駛載持槍人員（gunners）上岸。

❸ 橡皮艇在岸邊等著，等每位 gunners 都回報 all clear 安全後，橡皮艇才開回船邊，準備載其他工作人員上岸。

④ 極地徒步（健走）組先行出發 ，健行客人前後都需有一位 gunner 保護大家。

⑤ 工作人員把安全範圍用旗幟當標示，隨後登陸的客人走在安全紅旗內。

假設熊離的滿遠，約一公里外。工作人員敦促客人往岸邊回去，此時客人必須收好包包，不能拍照，全員第一時間確保客人安全並撤離。

- 在非常鮮少情況，與熊的距離近到 100 米！

- 這時工作人員會要求客人圍成一團，工作人員並大聲對熊呼喊、拍手或啟動引擎（例如雪地摩托車）會讓熊意識到我們的存在，這可能足以讓熊離開。

- 如果熊不離開，而繼續朝我們接近時，工作人員會使用信號槍發射到人與熊之間的地方，如果信號槍不小心發射到熊後方的地方產生爆炸聲，這時熊會直接向我們衝過來，所以一定要發射到人與熊之間的地方。

- 如果熊還是繼續往人的方向走，接近到 50 米的範圍時，就要準備使用信號槍或來福槍做射擊！

北極刺客

　　前面提到北極熊安全，在北極還有一種動物也不是很好惹，那就是「海象」，對的！牠有著約70-100公分長的兩根長牙，同時也是牠的虎牙。在我去過的 25 次北極航程中，遇到 2 次海象攻擊事件，剛好都在法蘭斯約瑟夫群島（俄羅斯屬地）的同個活動水域，在同一個航次且同一天。

　　第一次是在帶客人搭橡皮艇巡遊時，去看島上海象休息的地方。探險隊長的橡皮艇突然不小心壓到剛從水裡冒出的海象，那隻海象可能因為不知所措，做了自我防衛功能，直接把兩根象牙插在橡皮艇的船頭上！當場把船頭前面的艙室搓破，好在俄羅斯的 Ranger（安全人員）及時把船頭的繩子拉住，沒讓海水滲進被搓扁的船頭，隊長也立刻呼叫附近的兩條橡皮艇來援助，將客人平均分坐到來協助的兩條船上。我剛好就在其中一艘橡皮艇上，雖然安全說明會上表明橡皮艇只能載 10 位客人，但我們隊員實際測試過，可多載 5 位客人，至多載 28 個人，只要慢慢開就沒有安全顧慮，但就是稍微擁擠些，不過客人也樂在其中，經歷了一場令人難忘的經驗。

▶　在法蘭斯約瑟夫群島（俄羅斯屬地），旅遊船旅遊時必須要雇用當地俄羅斯的安全人員，也稱「Ranger」。他們會自備槍枝上船，跟著整個法蘭斯約瑟夫群島的旅遊點保護我們。所以原來船上的探險隊員就不能持槍，由他們來保護客人及船上員工的安全，在離開法蘭斯約瑟夫群島前再將他們載回到島上。

• 在浮冰上休息的海象。

另一件是同一個活動時間，另一批隊伍在進行獨木舟活動。獨木舟隊長在帶隊划獨木舟時，海象突然浮出水面，用象牙將獨木舟的船頭翻了過去！這兩起發生在法蘭斯約瑟夫群島的海象襲擊事件告訴了我，儘管是資深的探險隊員，甚至隊長，都有無法控制、預判的事，能做的就是事件發生的當下保持冷靜，才能做出正確的判斷與反應，也才能讓客人安心。

　　而我個人認為這兩起事件的起因，可能是這個地方少有船隻能造訪，因為是俄羅斯屬地，需要和俄羅斯關係良好的船公司才有機會造訪，所以在觀光人數不多的情況下，海象就對人類比較陌生，有更強烈的自我防衛機制。

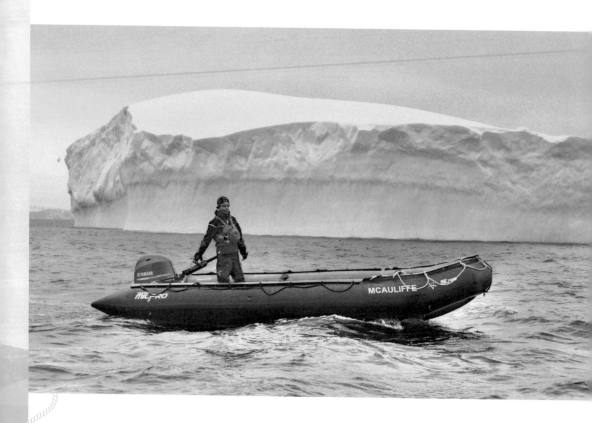

應徵探險隊員通常是靠介紹的

這不是潛規則，而是以探險隊員的工作性質來說，如果錄取一位不適用的隊員，會增添其他隊員很多工作！

探險船不像國際郵輪有很多且靠港頻繁，隨時要調換人員較方便，探險航次一出發就是 12-25 天，如果才剛出航兩天就發現有人不適職，真的會很傷腦筋，所以探險隊員通常是靠介紹來應徵的。

介紹人會對應徵者說明這份工作的性質、需要具備的條件、工作環境氛圍、高抗壓強度、船員的生活、沒有週休二日等等，特別是上船的第一天，行李放到房間就得趕緊跑部門、拿制服、對講機，開部門會議就得直接上工了！

面試極地探險隊員時，除了問你會不會開橡皮艇、有沒有在冰上開過橡皮艇、開過幾個季度的橡皮艇等問題，這些資訊是在你錄取後，面試人員會把你的個人駕艇經驗給船上的探險隊長，在你上船後評估，是否一開始就可以讓你載客人，或是需請資深駕駛加強訓練你哪些技術，因為曾經有駕駛開太快，沒注意到大海中有一塊未冒出水面的淺礁石，以為水深夠，結果礁石猛烈的打到小艇螺旋槳，當場把螺旋槳連同整台舷外引擎打壞

一台 10 人座的橡皮艇連同引擎約 120-150 萬台幣，常用的 70 匹馬力引擎價格佔約 70 萬台幣，快 200 萬的設備就這樣不見了！

開橡皮艇有沒有危險？

　　和每種交通工具一樣，當然有風險！以前共事的探險隊員曾經在亞南極的南喬治亞島於斯特羅姆內斯灣在把所有乘客送回船上，正要把安全桶帶回船上的時候，突然刮起一陣強風（約 100 公里／每小時），由於橡皮艇沒載客人時較輕，整艘橡皮艇直接被吹翻，這位同事很冷靜的游出水面，並趴在翻覆的橡皮艇上等待救援，當時那裡的水溫只有攝氏 2 度，比在三溫暖冷水池的 4-8 度還冷！

　　當然在橡皮艇翻覆時，基本上都在駕駛艙人員的視線範圍內，除非你開到很遠的距離，探險隊員彼此也會知道誰還沒上船，誰還在陸地上，所以也不用過度緊張。隊員們常對彼此說的話就是：「Don't worry！I got your back.」「I've got you covered.」（很快就過來支援你）

▶ 橡皮艇有兩種操控方式

第一種是 Mark 5：最大不同就是操控桿，英文稱 Tiller Handle（也叫 Throttle Handle），這種和摩托車的把手很像，要加速時手就往後使力，剛開始學的時候比較難適應的是操控的方向是相反的，如果將把手向右推，小艇的螺旋槳會向左傾斜，這時小艇會向左轉，而不是向右轉。開 Mark 5 的教練都會教新手用左手來開，因為操控桿的設計是為左手而設計，前進後退時用左手會較順手，但幾乎一半以上的人，包括我，都是右撇子慣用右手了！

• Mark5 操控方向桿。

• 我開著 Mark5橡皮艇。

第二種是 Mark 6：方向盤就如開車的方向盤，左右打的方向和船的轉向是一致的，在學動力小艇執照時，也是用這種方向盤學習。但大多數的探險船公司和探險隊員都偏向用 M5 多一些，因為 M5 的操舵效果能有較快反應，M6 需要使勁用兩隻手去轉方向盤來慢慢轉向。

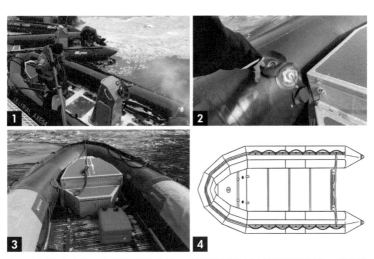

1_Mark6為方向盤。**2**_開關隔艙的閥，需要打氣進去時就要將閥打開，用完後關閉，確保一個艙室刮破時，不會影響到其他隔艙，至少需要兩個隔艙室有氣才能讓橡皮艇浮著。**3**_箱子裡通常裝著油桶、錨、安全用信號彈、小型滅火器、浸水衣（保暖衣）、緊急飲用水與乾糧、安全繩、割繩子用的刀子。**4**_橡皮艇分成5個隔艙室。

菜鳥、老鳥探險隊員
都要注意的事

　　怎麼樣都停不好車嗎？駕駛橡皮艇跟學開車一樣，有人可能天生擅長倒車入庫，無需多加練習，橡皮艇的操縱也是一門藝術，不同水域和天氣條件都會影響操作，有些隊員在沒載客人時可以很專注停好到泊位上，但是一載客人就會緊張，怎麼樣船都停靠不上去；有些人是過於自信，喜歡獨自在浮冰區穿梭，忽略了洋流的影響，導致橡皮艇困在浮冰間動彈不得，這時就只能等大船開過來把浮冰推開才脫困。

卡住了！

　　曾經聽過同事碰過的事件，獨木舟隊伍到遠處浮冰區，享受世界最難得的獨木舟活動景緻，結果參與活動的 6 位客人、1 位教練和一艘安全橡皮艇都被浮冰困住，大船原本想開到近一點距離救援，但由於船的破冰係數較低，最近只能到離獨木舟約 80 米處，無法再繼續前進，幸好教練和橡皮艇駕駛已經把客人都集中到橡皮艇上，最後只好使用拋繩槍將船上的粗繩精準地打到橡皮艇旁，將繩子綁在橡皮艇上，大船再把橡皮艇拖回到沒有浮冰的地方，再把客人送回到船上。真是有驚無險！

實地訓練知識

　　探險船公司通常會要求探險隊員在上船前接受線上評估或培訓，確保他們在引導乘客和管理探險的各個方面都已做好充分準備。以下是探險線上評估中可能涵蓋的主題：

- **環境教育**：瞭解探險所在地區獨特的生態系統、野生動物和自然特徵。
- **安全和緊急應變**：疏散程序以及應對各種緊急情況（例如醫療事故）的培訓。
- **野生動物互動和保育**：野生動物觀察，盡量減少對動物的干擾並保護其自然棲息地。
- **口譯和溝通**：有效的溝通技巧，指導和教育乘客有關探險的目的地、歷史、文化和科學方面知識。
- **文化意識**：理解並尊重探險期間所訪問地區的當地住民和社區的文化和習俗。
- **導航與探險規劃**：瞭解船舶導航系統、活動路線規劃。
- **環境法規**：遵守與探險活動和環境保護有關的國際和當地法規。
- **人際溝通能力**：有效的溝通、衝突解決和賓客關係，為乘客提供正面的體驗。

90 年代狂野的探險

一次在日本的探險，來自美國的探險隊員 Jason 分享他爸爸當探險隊員的故事。在 1990 年探險旅遊船幾乎都是小船，載客只有 50-70 人為主，其中有很多科學家，那時來南極、北極的旅遊人數極少，南極每年不到 5000 人，所以南極旅遊組織公約還沒有特別規定哪些事是不能做的，現在規定不能觸碰任何動物，最近的距離要保持 5 米以上，正在換羽毛的企鵝 10 米，在巢孵蛋照顧小巨鸌的保持 25 米以上。

在 90 年代，探險隊員基本上也還在摸索這個未知的極地世界，Jason 說他爸爸在亞馬遜河探險時每天為客人準備小講堂，當時沒有電腦、沒網路，要查資料只能憑藉專家經驗和書籍，去判斷看到的物種，還會直接把有趣的動物抓上船，放進適合的容器中當場展示給客人看。

有一次 Jason 爸用桶子抓到了一隻跟他手掌差不多大小的巨食鳥蛛，但桶子不是透明的，沒辦法展示給客人看並做介紹，於是他打開蓋子準備讓客人看蜘蛛的樣貌，但蓋子打開後卻沒看到這隻巨蛛，而台下聽講的客人開始尖叫起來，原來巨蛛在蓋子一打開時就跳到 Jason 爸身上了，他很敏捷地立刻用桶蓋拍掉巨蛛，再抓回桶，然後跟客人講解巨食鳥蛛。原來早期的探險家都這麼鎮定勇敢，當然也有比較沒那麼可怕的生物，探險隊會用各種容器，大一點的就裝在鐵籠裡。

我隨後問 Jason，每次抓上來的動物，講解完都放回原處嗎？Jason 回說不一定，據 Jason 爸說大部分時間船會繼續航行到下一

個目的地，不會等到探險隊介紹完再開船，所以陸地動物用小船載到岸邊野放，水裡游的就直接丟河裡，而船上的診間裡也都會備一些常見的解毒藥，以防被有毒物種咬傷。

另一個也是令人印象深刻的事件，每次南極季探險隊在開會時都可能再說一次，叮嚀大家，在我進探險隊約兩年後，有次開會討論到一名在南極旅遊的客人，離奇的把企鵝帶回到船上房間裡了！這需要以下三點才能辦到！

一是運氣。據這名客人的說法是，企鵝從陸地高處要滑往水裡去找食物時，他就趁機把包包打開對準企鵝滑行的路線，而企鵝就這樣掉進他的防水包裡！這防水包也太大了！成年的南極半島企鵝身高約在 60 公分高，體寬 18 公分左右。

二是剛好沒人看到。客人登上南極活動前，都會強制上南極公約課程，確保大家都知道規定和注意事項。而在島上活動時，工作人員會在不同地方看顧大家的安全以及與野生動物的安全距離，同時在陸地也有其他客人在活動，這表示他在抓企鵝的過程中成功躲過所有人的目光！

三是躲避了眾多人的眼睛返回船上。這部分是我覺得是最困難的，想想看，當你背著一隻企鵝在後背包裡，從岸上一路走到登船點，都沒人發現背包有動靜？登船點的地方至少有數名工作人員，在客人上橡皮艇時幫忙拿背包，等到客人安全登上小艇後，再把背包遞還客人。回到船上還有安檢人員刷卡，雖然不會使用 X 光機檢查（因為南極沒有地方可買到違禁品），但還是通過了安檢人員的眼睛！這讓我想到李奧納多的電影「偷天換日」，這次不是充當機長登上飛機免費旅遊，而是把一隻野生企

鵝帶回家！

　　這隻企鵝最後是房務人員打掃房間時，聽到廁所裡有企鵝叫聲才被發現的！但此時船已經往下一個目的地開了快半天，最後探險隊長還是遵循南極公約的規定，通知船長把船開回到原來的活動地點，用橡皮艇把企鵝載回到岸上。這隻萬中選一的企鵝驚奇之旅就此告一段落。因這名旅客把企鵝帶上船，所有其他旅客都必須犧牲下一個活動，讓這隻企鵝返回家鄉。

　　類似這樣有重大的活動變更時，都會召集客人到會議室講解，像這事件在開會中通常不會指名道姓說是哪一位客人，第一個保護客人隱私，第二個是為安全考量。相信這位客人也學到了寶貴的一課。因這次事件後，這家船公司的船上都貼著一個「禁止帶企鵝回船上」的標語。

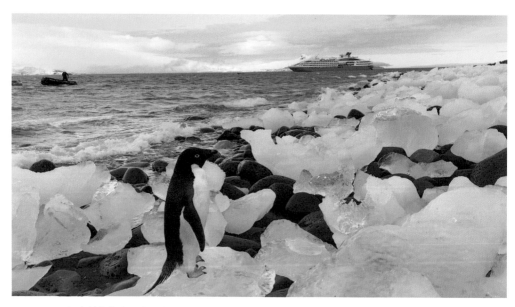

• 在企鵝島上的阿德利企鵝。

南極洲的魅力吸引著人們不斷前往

　　2020-2021 年新冠疫情期間，只有 15 名遊客登上兩艘遊艇，前往南極洲。如今，旅遊業已經回歸，規模更超越了以往，2023 年 10 月到 2024 年 3 月的南極季節，遊客數較疫情前增加了超過 40%，將達到 50 艘遊輪，有 10 萬名遊客將踏上南極冰雪之旅，就像陽光綻放般，南極洲的魅力吸引著人們。在南極洲的冰雪大陸，壯觀的冰山、神祕的野生動物和無盡的冰雪景色等待著遊客的探索。這裡的美麗和宏偉讓人陶醉，也讓人心生敬畏，跟著我一起到極地探險吧！

• 座頭鯨。

▶ 附錄：每年的線上極地考試

　　約 100-150 題選擇題，及格分數 85 分，考試不限時間，通常第一次作答需要約 3 小時，因為第一次找答案的時間較久，南極 IAATO 考試主題一般涵蓋以下領域：

1 **環境保護**：瞭解並遵守廢棄物處理、野生動物觀賞、減少南極洲活動對環境的影響的準則。
2 **安全和緊急程序**：瞭解安全協議、緊急應變計劃，確保旅行者和工作人員在南極環境中的安全。
3 **南極法規**：熟悉管理南極洲活動的國際和國家法規和協議，包括南極條約體系。
4 **野生動物保育**：認識到盡量減少對南極野生動物的干擾重要性及野生動物觀察和保育最佳做法。
5 **歷史與地理**：南極地理基礎、探險歷史。
6 **旅遊運作**：瞭解旅行社的角色以及南極洲旅遊活動的責任管理。
7 **風險管理**：識別和管理與南極旅行和活動相關的潛在風險。
8 **健康與安全**：瞭解南極洲極端條件下旅客的健康與醫療注意事項。

At Hannah Point visits are strongly discouraged from: Choose 1

 A.The start of the breeding season (November) until end of season (mid-March)

 B.The start of the breeding season (November) until after penguin molting period (mid-February)

 C.The start of the breeding season (October) until after early penguin incubation phase (mid-January)

題目：在漢那角強烈建議不要進行下列哪種活動：選一個答案。

解答：C. 繁殖季節開始（十月）直到企鵝孵化早期階段（一月中旬）之後。

Permanent ice and glaciers are particularly dangerous, and can change through the season as temperatures increase. Walks on glaciers - Choose 1

 A.During early season when there is lots of snow to form bridges

 B.With utmost caution and only by experienced individuals with the appropriate equipment and skills

 C.From mid summer onwards as one can better see the crevasses

題目：永久冰和冰川尤其危險，會隨著氣溫升高而在整個季節發生變化。在冰川健行時 - 選一個答案。

解答：B. 必須極為謹慎，並且只能由具有適當裝備和經驗豐富的人員進行。

Under IAATO Bylaws，on each expedition: -Choose 1

 A.The expedition leader must have at least five years of Antarctic experience

 B.At least 75% of staff should have previous Antarctic experience

 C.One member of staff is required for every 10 visitors ashore

題目：根據 IAATO 章程，每次探險 - 選一個答案。

解答：B. 至少 75% 的工作人員有南極經驗。

國家圖書館出版品預行編目資料

跟著我上郵輪工作 / 吳哲宇著. -- 初版. -- 臺北市 : 商周
出版 : 英屬蓋曼群島商家庭傳媒股份有限公司城邦分
公司發行, 2024.01
 面 ; 公分. -- (View point ; 119)

 ISBN 978-626-318-984-3(平裝)

 1.CST : 郵輪旅行

992.75 112020763

ViewPoint 119

跟著我上郵輪工作——邊工作邊旅遊，不再只是夢想

作　　　者／吳哲宇
圖 片 提 供／吳哲宇
內 頁 插 圖／黃伯彤（P97-圖⑥、P185-187、P193）
企 劃 選 書／黃靖卉、彭子宸
責 任 編 輯／彭子宸

版　　　權／吳亭儀、江欣瑜
行 銷 業 務／周佑潔、賴玉嵐、林詩富、吳藝佳、吳淑華
總 編 輯／黃靖卉
總 經 理／彭之琬
第一事業群
總 經 理／黃淑貞
發 行 人／何飛鵬
法 律 顧 問／元禾法律事務所 王子文律師
出　　　版／商周出版
　　115 台北市南港區昆陽街16號4樓
　　電話：(02) 25007008　傳真：(02)25007759
　　blog: http://bwp25007008.pixnet.net/blog
　　E-mail：bwp.service@cite.com.tw
發　　　行／英屬蓋曼群島商家庭傳媒股份有限公司城邦分公司
　　115 台北市南港區昆陽街16號8樓
　　書虫客服服務專線：02-25007718；25007719
　　24小時傳真專線：02-25001990；25001991
　　服務時間：週一至週五上午09:30-12:00；下午13:30-17:00
　　劃撥帳號：19863813；戶名：書虫股份有限公司
　　讀者服務信箱：service@readingclub.com.tw
　　城邦讀書花園 www.cite.com.tw
香港發行所／城邦（香港）出版集團有限公司
　　香港九龍土瓜灣土瓜灣道86號順聯工業大廈6樓A室_ E-mail：hkcite@biznetvigator.com
　　電話：(852) 25086231　傳真：(852) 25789337
馬新發行所／城邦（馬新）出版集團【Cite (M) Sdn Bhd】
　　41, Jalan Radin Anum, Bandar Baru Seri Petaling, 57000 Kuala Lumpur, Malaysia.
　　電話：(603) 90563833　傳真：(603) 90576622　Email：services@cite.my

封 面 設 計／徐璽設計工作室
內 頁 排 版／林曉涵
印　　　刷／中原造像股份有限公司
經 銷 商／聯合發行股份有限公司
　　　　　新北市231新店區寶橋路235巷6弄6號2樓電話：(02) 29178022　傳真：(02) 29110053

■ 2024年1月25日初版一刷 Printed in Taiwan
■ 2024年8月12日初版2.1刷
定價450元

城邦讀書花園
www.cite.com.tw